U0010353

從0開始
圖解梵谷

以圖解的方式解讀
後印象派大師「梵谷」燃燒的靈魂

陳彬彬 ——— 著

晨星出版

Contents
目次

【作者序】

　　梵谷，那燃燒的靈魂 ┄┄┄┄ 006

　　梵谷小檔案 ┄┄┄┄ 008

認識梵谷 ┄┄┄┄ 010

❋ 梵谷三十七歲的人生 ┄┄┄┄ 012

走上畫家之路　　1880〜1883 ┄┄┄┄ 018

❋ 梵谷的早期習作 ┄┄┄┄ 019

❋ 美麗的勞動者身影 ┄┄┄┄ 020

　　包心菜與木鞋 ┄┄┄┄ 022

　　悲傷 ┄┄┄┄ 026

在努昂的日子　　1883〜1885 ┄┄┄┄ 030

　　努昂的教堂與信徒 ┄┄┄┄ 032

　　靠近窗景的織工 ┄┄┄┄ 036

　　勞動者的面容 ┄┄┄┄ 040

　　吃馬鈴薯的人 ┄┄┄┄ 044

　　聖經 ┄┄┄┄ 048

04
Chapter

從黑暗到繽紛色彩　1886～1888 ⋯⋯⋯⋯ *052*

※ **梵谷前後期的畫風比較** ⋯⋯⋯⋯ *052*

※ **自畫像看梵谷** ⋯⋯⋯⋯ *054*

※ **蒙馬特的歡樂與哀愁** ⋯⋯⋯⋯ *058*

※ **二十一世紀的蒙馬特** ⋯⋯⋯⋯ *060*

※ **巴黎風景** ⋯⋯⋯⋯ *062*

※ **巴黎的日本浮世繪** ⋯⋯⋯⋯ *066*

※ **梵谷臨摹歌川廣重的作品** ⋯⋯⋯⋯ *066*

※ **靜物的生命力：鮮花與破鞋** ⋯⋯⋯⋯ *070*

※ **巴黎人：唐居老爹** ⋯⋯⋯⋯ *074*

　　賽加托麗在鈴鼓酒館 ⋯⋯⋯⋯ *078*

05
Chapter

亞耳的光與熱　1888.2～1888.12 ⋯⋯⋯⋯ *084*

※ **在亞耳找到自己的風格** ⋯⋯⋯⋯ *084*

※ **生前的恐懼，死後的榮耀** ⋯⋯⋯⋯ *086*

※ **有朋自遠方來** ⋯⋯⋯⋯ *090*

※ **期望的心情** ⋯⋯⋯⋯ *092*

※ **藝術家的交流** ⋯⋯⋯⋯ *094*

※ **生活與理念的差異** ⋯⋯⋯⋯ *097*

※ **理想的幻滅** ⋯⋯⋯⋯ *099*

※ **分道揚鑣** ⋯⋯⋯⋯ *101*

　　盛開的桃樹 ⋯⋯⋯⋯ *104*

　　有婦女在洗衣服的亞耳吊橋 ⋯⋯⋯⋯ *110*

　　上路工作的畫家 ⋯⋯⋯⋯ *114*

街景與黃屋 118
星空下的咖啡屋 122
隆河上的星光 126
十二朵向日葵 130

06 Chapter

囚室中的靈魂 1889～1890.5 134

※ 被貼上「瘋子」的標籤 134
※ 溫暖的友情 138
※ 胡倫一家 140
※ 亞耳醫院圍牆內的風景 142
※ 那宛若方尖碑的風景 144
※ 星月爭輝的夜晚 148
※ 為伊消得人憔悴 152
※ 向大師致敬 156
※ 展覽與評論 162

07 Chapter

終點 1890.5～7 168

※ 重回人群 170
※ 滿臉愁容的嘉舍醫生 174
※ 麥田烏鴉 179
※ 結尾 183

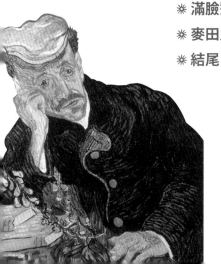

| 作者自序 |

梵谷，那燃燒的靈魂

　　一直想用比較現代的觀點，來聊聊我所認識的西洋藝術大師，拉近年輕學子和這些「歷史人物」的距離，進而了解他們的藝術作品。所以在《從0開始圖解達文西》書中，一開始就把達文西和大長今、唐伯虎、周星馳拉在一塊，甚至想和達文西交換Line，來場跨越古今中外的「超友誼」。

　　那麼梵谷呢？梵谷又會讓我想到現代哪位偶像明星？

　　說來好玩，寫這本書的時候，心中不斷浮現一個畫面，那就是電影《海角七號》中，阿嘉脫口而出的心聲：「其實我真的不差。」

　　沒錯，我覺得梵谷和阿嘉有許多相似之處，他們不是壞人，偏偏腸子直、脾氣硬，好像和誰都能吵架。明明有才氣，也努力了十多年，但在外人眼中依舊是一堆浮不上檯面的破銅爛鐵，他們都有許多理想和熱情，但在世人無法理解的情況下，只好藉由作品大聲嘶吼、吶喊，一吐心中抑鬱的悶氣。

　　許多人都愛聽美國歌手唐‧麥克林的名曲〈文生〉。這首歌雖然詞曲優美，卻太過溫吞哀傷，比較像是後人在緬懷梵谷的嘆息之歌。如果有一首歌，能表現梵谷在創作當下那種燃燒到天際的熱血靈魂，那我想點播的肯定是阿嘉在台上高唱的〈無樂不作〉。

　　「想蒐集夏天的熱，穿越叫幸福的河，想做吞大象的蛇，不自量力？說真的有何不可……」當我看到梵谷的名畫〈星夜〉、〈麥田烏鴉〉，好想拿起麥克風跟著大吼大唱：「天氣瘋了，海水滾了，所以我要無樂不作，不要浪費每一刻快樂，當夢的天行者。」

是的，梵谷就是一個懷才不遇，卻默默燃燒築夢的天行者。但梵谷燃燒的不只是孤獨的靈魂，還包括他的健康，因為工作過度，梵谷常連著幾天不睡覺，大半年才吃上一頓熱食，平常就靠幾塊硬麵包、抽煙、喝酒、灌咖啡來提神止饑。因此才三十來歲，就因為營養不良大病過好幾次……更慘的是梵谷的精神也生病了，他割了自己的耳朵，懷疑鄰居要毒害他等異象，大家都說他瘋了。但這並不影響他對畫作的熱情，即使住進瘋人院，還是不斷地創作，不敢稍有懈怠。

　　梵谷是抱著農夫精神在從事創作的，也就是說不管日曬雨淋，該耕的地、該除的草都不會偷懶，天天都要日出而作，日落往往還不得休息，但是農夫每半年、一年還能收割一次作物，梵谷則是接連耕耘十年，也看不到一點點成果回報，誰有這樣的毅力，在不問收穫的情況下，還能堅持十年的耕耘？誰有這樣的精神和體力，能夠密集燃燒十年，還不會燃燒殆盡？當梵谷舉槍自盡的時候，他究竟是放棄追求自己的夢想？還是放棄殘破的身軀，為他的藝術做孤注一擲的最後努力？

　　藝術創作者梵谷一直認為死亡不是最艱難的事，他在意的是自己的作品能否與後代的人對話。就像美國小說家恰克‧帕拉尼克說的：「人終有一死，活著並不是為了不朽，而是為了創造不朽。」古代鑄劍大師每逢鑄器不成，往往滴血於刃，如干將的妻子莫邪甚至投身火爐，才鑄成舉世無雙的利器。我總把梵谷的自殺想像成這樣的犧牲與成全。明知道自己不差，卻總是欠缺臨門一腳，當他的精神氣力再也燒無可燒，是否只好澈底燃燒肉身，以求取作品的熟成精純？這是他對藝術至死無悔的執著奉獻。對梵谷來說，死亡不是終點，那一張張美麗動人的畫作，才是梵谷持續燃燒、永恆不滅的靈魂。

梵谷小檔案
Vincent Ven Gogh

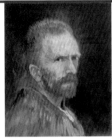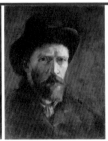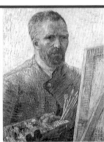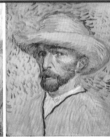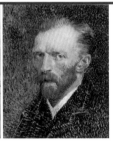

● 姓名：文生‧梵谷（Vincent Van Gogh）

● 生日：1853年3月30日

　　1853年梵谷出生於荷蘭南部，同年歐洲爆發克里米亞戰爭，中國正逢太平天國之亂。這一年的藝文盛事包括威爾第歌劇《遊唱詩人》、《茶花女》問世首演，以及庫爾貝畫作〈浴女〉入選巴黎官方沙龍展。

● 星座：牡羊座

　　精力旺盛、活力充沛的星座。性格與愛情皆屬「橫衝直撞」型，但個性純真，喜歡照自己的意思做事，無畏艱難困苦，是相當固執、有個性的人物。同一天生日的人還包括西班牙宮廷畫家哥雅，美國影星華倫比堤，以及台灣藝人黃子佼、歌手蕭敬騰等。

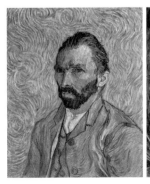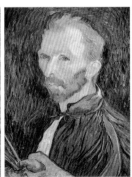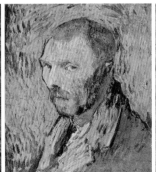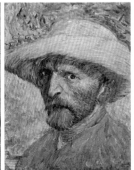

●生肖：牛

梵谷出生於清朝咸豐三年，是刻苦耐勞，凡事照自己步調而行的「牛脾氣」。

●畫風與畫友

欣賞描繪平民生活的寫實畫家，如米勒和杜米埃都是梵谷曾多次臨摹畫作的對象。

中期受印象派及點描派影響，畫風隨之明亮起來，筆觸線條和點彩也和過去陰鬱的風格大不相同。

曾與高更在南法同住將近一個月，但因個性與理念不合，導致駭人的割耳事件。

弟弟西奧是他的知音，也是他創作生涯中最大的經濟和精神支柱。

●卒年：1890年7月29日

得年37歲。

梵谷在1890年7月27日舉槍自盡，沒有當場死亡，折磨了兩天才結束痛苦的一生。

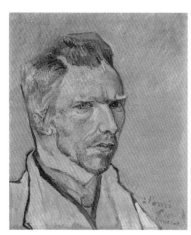 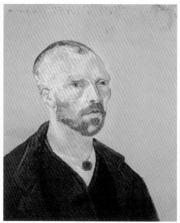 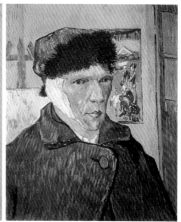

認識梵谷

　　梵谷是十九世紀後印象派的畫家，也是二十世紀表現主義的先驅，他的畫作筆觸厚重，色彩鮮豔，多在抒發內心的情感世界，讓觀畫者感受到深深的震撼力。如今梵谷的作品廣受大眾喜愛，一幅畫往往擁有上億台幣的身價，堪稱現代家喻戶曉的偉大藝術家，然而他生前卻被當成笑話、瘋子，畫作更是乏人問津，導致他抑鬱而終，無緣親眼見證日後世人的肯定與讚美，讓人不禁為之嘆息。

　　要述說梵谷的生平好像很容易，他和拉斐爾一樣，不到四十歲就撒手人寰，其中投入繪畫創作的時間，也不過短短十年，與其他長壽藝術家動輒五、六十年的藝術創作生涯相比，梵谷的生平和創作似乎相當短暫。但他僅十年的創作期間，卻完成近九百幅油畫、上千幅素描，還寫了七百封多封書信，和親友大談他的理想與熱情，這份毅力與創造力實在耐人尋味。我們忍不住要問：

　　明明沒有買家青睞，是什麼力量讓梵谷拚命作畫，一畫就是整整十年？

　　是多麼孤寂的靈魂，讓梵谷每天作畫之餘，還要拿出紙筆，寫下一頁頁心情心事？

　　是怎樣激動的心情，讓梵谷割去一邊耳朵，甚至捨棄最寶貴的生命？

　　曾經滿懷理想，一心拯救貧苦眾生的梵谷，最後還是無法拯救自己。

　　在欣賞〈向日葵〉的黃、〈鳶尾花〉的藍，感受〈星夜〉和〈麥田烏鴉〉的暗潮洶湧之前，不妨先大略瞭解一下梵谷是如何度過他傳奇、悲劇性的短暫人生。

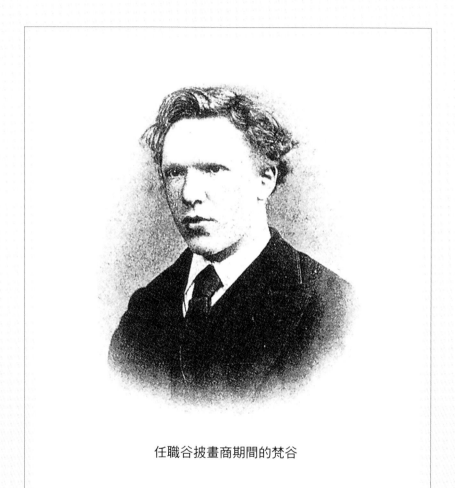

任職谷披畫商期間的梵谷

☀ 梵谷三十七歲的人生

十歲的梵谷 —— 內向、嚴肅、敏感又羞怯

梵谷出生於荷蘭的贊德特（Zun dert）小鎮，父親是新教的牧師，家中有六個小孩，文生・梵谷是長子。家族裡有不少人都叫「文生」，除了同樣擔任牧師的祖父以外，更早之前還有一位相當成功的雕刻家文生・梵谷（1729～1802）。梵谷的叔叔也叫文生，是相當傑出的藝術經紀商，這個家族在神職和藝術的領域紮根頗深，難怪梵谷也朝這兩個方向發展他的生涯。

事實上梵谷原本有個哥哥同樣取名為文生，只可惜是死產，一年後健康的梵谷誕生了，父母便讓他沿用這個名字，有人認為因為梵谷沿用夭折哥哥的名字，對他的心理產生某種程度的影響，這些影響甚至反映在早期的畫作上，不時出現陰暗、抑鬱的男性身影，但這些大多是後人的推論。梵谷生前沒沒無聞，沒有人去訪問過他的心路歷程，我們頂多能從他寫給親友的書信或畫作本身，去了解他對繪畫的一些想法。

不過梵谷從小就是一個內向、嚴肅、敏感又羞怯的孩子，他原本唸鎮上的小學，但當地只有一名老師，卻要管全鎮兩百名學生，加上這名老師又是天主教徒，梵谷的父親可能覺得這樣的教育不適合孩子，就請了家庭教師在家教導梵谷和妹妹，但沒多久又把梵谷送到寄宿學校就讀，內向害羞的小梵谷因此離家住校，可想而知這個敏感的小男孩內心充滿不安，長大後還時常回想起國小、國中那段離家住校的日子，這算是他童年時期最大的壓力和痛苦。不過梵谷在這段期間必須上英、法、德文課，也學習了基本的繪畫技巧，這對他日後到倫敦、巴黎工作，以及成為畫家專心創作，有一定程度的助益。

二十歲的梵谷 —— 求愛遭拒，轉而沉迷於宗教

　　年輕的梵谷在文生叔叔的介紹下，進入谷披畫廊工作，他工作勤奮，更因表現優異被調到倫敦分店，這一年他二十歲，他開始給弟弟西奧寫信，當時西奧也在谷披畫廊的海牙分店工作，兄弟二人相約要大量寫信給對方，保持頻繁的聯繫，絕不讓英吉利海峽阻擋了兄弟情誼。也多虧梵谷養成寫信的習慣，我們日後才能從這些書信中，了解梵谷生前的生活片段，以及他對繪畫創作的想法。

　　梵谷在倫敦工作表現出色，在畫廊賣畫的收入，甚至比當牧師的父親還高，閒暇時喜歡看書、逛美術館，生活是那麼愜意，這應是梵谷一生中最快樂的時光。梵谷工作表現出色，想必對未來充滿信心，這段期間梵谷愛上房東的女兒，情竇初開的大男孩鼓足勇氣表白，卻遭意中人回絕，說她已經和前房客祕密訂婚了。如果梵谷是活潑開朗的陽光男孩，可能就一笑置之，再去追求其他女孩了，偏偏梵谷是害羞、內向又敏感的類型，求愛遭拒後大受打擊，開始封閉自己，也不再熱心工作，轉而瘋狂地沉迷於宗教，甚至因此丟了工作回到家鄉。

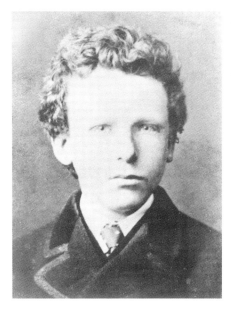

文生・梵谷　1853~1890

照片攝於1866年，梵谷當時才十三歲。梵谷在寫給弟弟西奧的信曾提到：「在那身黑色校服的影響下，我的童年是陰鬱、冷酷、乏善可陳的。」

梵谷的父親是牧師，使他從小就生長在宗教氛圍濃厚的家庭裡，在心靈受創之際，會移情於宗教也不難想像。梵谷從中找到救贖之路，他真心認為自己應該秉持慈悲為懷的精神，幫助需要幫助的弱勢平民。於是梵谷在返回英國後，便在教會當助理教師，這份工作僅供食宿，沒有薪水可領，但是他一心奉獻自己，想為這個社會服務，想教導貧民和工人的孩子，全然不以這樣的生活為苦。甚至覺得這麼做還不夠，還想全心全意投入神職。他苦讀聖經，每每抄寫經文到三更半夜，把自己弄得像苦行修士，立志做耶穌基督最虔誠的僕人。

梵谷為了取得牧師資格，還進入神學院就讀，不過資格考試的內容包括艱澀的希臘文、拉丁文，還要懂得天文、地理，但就是不考服務熱忱。梵谷自然沒有考過，這讓他沮喪極了，難道一心想服務世人，也要被這樣處處刁難嗎？

幸好梵谷最後取得實習機會，前往比利時一處貧窮的煤礦小鎮佈道。梵谷身體力行去體現耶穌的精神，就像中世紀的聖方濟修士，穿著最簡陋的衣服，每天只吃一塊麵包，只喝清水，有床不睡，寧可睡在冰冷的石地板，過著比礦工更像礦工的貧苦生活，同時盡一切所能去幫助他們。梵谷認為這樣是在效法耶穌，但教會可不這麼想，他們從沒看過這麼骯髒、邋遢的傳教士，這實在丟盡教會的面子，所以梵谷自然被三振出局，屢受打擊的梵谷更加封閉、沉默了，有幾個月他甚至自暴自棄，中斷和西奧的通信。

生命的最後十年 —— 轉捩點的新目標

1880年是梵谷生命中最重要的轉捩點，當時西奧已經轉調谷披畫廊的巴黎分店，他寄錢資助一貧如洗的梵谷，梵谷也終於打破沉默，又開始給西奧寫信。之前梵谷就陸續畫了一些勞動礦工的素描，西奧鼓勵他繼續作畫，梵谷在處處碰壁之後，終於又找到新的目標，心情得到抒發，並立志要獻身於藝術，藉由繪畫表達對社會的關懷，紀錄生命的觀點。他懷抱著滿腔的理想與熱忱，決定以繪畫為最終的志業，這一畫就是整整十年。

最後這十年梵谷旅居各處，不斷作畫，只可惜作品還是乏人問津，一個滿腔熱血的年輕人，卻在愛情、友誼、創作上處處碰壁，雖然有弟弟的關愛，卻還是不足以抒解長久以來的抑鬱，梵谷終於崩潰，做出自殘的行為。在進入精神病院療養後，仍找不到人生的意義與出路，最後在三十七歲那年開槍自盡，可憐的梵谷中槍後並沒有當場死亡，反而拖著痛苦的身體，蹣跚走回住處，西奧聽到消息立刻趕去。梵谷留下最後的遺言，告訴西奧「悲痛永遠存在」，兩天後才與世長辭。

　　西奧將哥哥埋葬在奧維小鎮。

死後的盛名

　　梵谷在死後還能成名的關鍵，當屬西奧的遺孀喬安娜。梵谷逝世半年後，年僅三十三歲的西奧也在荷蘭因病去世。如果喬安娜在西奧死後把這些「垃圾」當廢物清掉，世界上恐怕就沒有梵谷這號人物。然而喬安娜感念西奧和梵谷的兄弟情，終生致力奔走，不但四處替梵谷舉辦畫展，更在西元1914年出版梵谷的書信集，同時把西奧從荷蘭遷葬到法國奧維，讓兩兄弟長

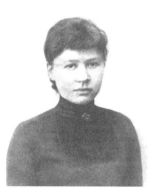

喬安娜與西奧

在梵谷的書信集中，他的第一封信就是寫給弟弟西奧，死前最後一封信也是。事實上梵谷留下八百多封信件，有三分之二都是寫給弟弟西奧的。

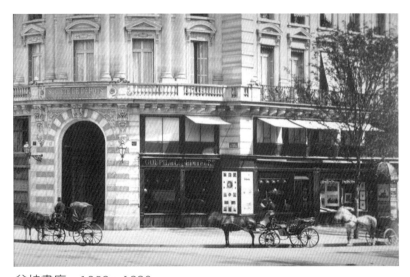

谷披畫廊 1859～1920

位於巴黎歌劇院附近的谷披畫廊，就是西奧工作的地方。

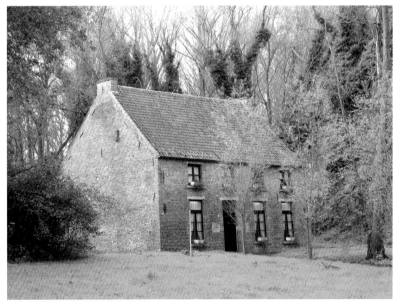

梵谷紀念館 比利時芒斯

梵谷1880年所居住的小屋。原本去比利時傳教的他，卻在此時此地決心從事繪畫創作。於是這間頗具歷史意義的小屋便成了梵谷紀念館。

照片提供：Jean-Pol GRANDMONT

眠相伴。以現代觀點來看，這無疑是最佳的「公關宣傳」。世人開始漸漸認識梵谷，加上二十世紀初期的藝術風潮比過去開放許多，以往非主流的印象派、後印象派，在二十世紀開始蔚為主流，梵谷的作品開始受到重視，新一代畫家從梵谷的作品得到不少靈感。例如表現主義的庫寧、波拉克，野獸派的馬蒂斯等，多少都受到梵谷自由奔放的筆觸和色彩所影響。

西元1987年，梵谷的名作〈鳶尾花〉在拍賣會以五千三百萬美金成交。1990年〈嘉舍醫生的畫像〉的成交價更高達八千二百五十萬美金。

生前的梵谷沒沒無名，沒想到一百年後，盛名幾乎無人能及。他短暫、悲劇性的一生教人深深嘆息，他的畫作有股驚人的狂情熱力，往往讓觀畫者震撼不已，現在就來欣賞梵谷在最後十年，用生命和熱情畫下的美麗作品吧！

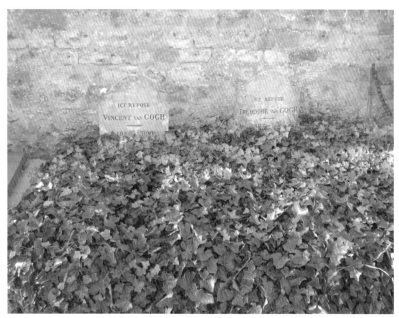

梵谷與西奧的墳墓　法國奧維
梵谷和西奧墳前的長春藤，是西奧的太太喬安娜從嘉舍醫生的花園移植過來的。到現在這些長春藤還是長得很茂盛。
照片提供：陳紀賢

走上畫家之路

1880 ▶ 1883

　　一心想成為牧師為世人服務的梵谷，在沒有得到教會和家人的認同之下，便決心成為畫家，他認為畫家如果能畫出認真、嚴肅的作品，就如同著書立說一樣，是以另一種方式在救贖世人。

　　雖然梵谷聽從西奧意見，去請教一些知名畫家，去美術學校學習一些人體構造、透視圖法等技巧，但他畢竟沒有長期接受正統、紮實的美術訓練，早期的作品難免顯得有些生澀稚拙，不過這些作品卻代表一個偉大畫家的起點，我們從中可以看到梵谷立志創作之後，眼中所見是怎樣的風景？他最關心的又是什麼？也許這些畫作稱不上梵谷的重要代表作，卻是他踏上畫家之路的基石。

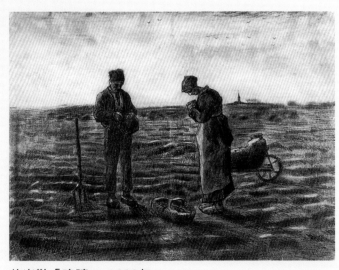

仿米勒「晚禱」 1880年

梵谷的早期習作

　　梵谷早期的水彩、素描習作大多以貼近土地的農工生活為主，可想而知米勒是他相當欣賞的畫家。從「拿手杖、披頭巾的老婦人」這幅畫作，我們可以看到梵谷只是簡單簽上「文生」這個教名，而其他畫家向來習慣簽上姓氏（如莫內、畢卡索等），由於教名太普遍了，很容易和別人重複，而姓氏卻是代表家族，是一種彰顯傳承的榮耀，由此就可以發現梵谷和別人的思維不同。梵谷對宗教的虔誠近乎狂熱，認為自己不是那個中產階級家庭的一員，他根本不是「梵谷」家的人，他只是上帝虔誠的僕人，因此一個簡單的教名「文森」足矣，不需去彰顯「梵谷」這個姓氏。

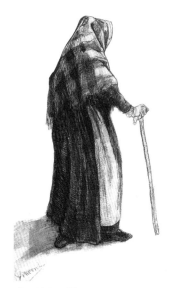

拿手杖、披頭巾的老婦人　1882年

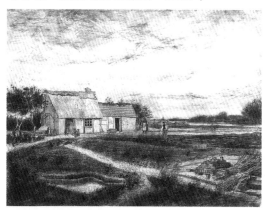

老舊的穀倉　1881年

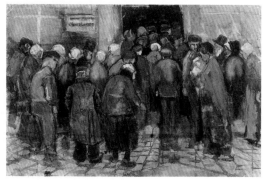

彩券店前的人群　1882年

◉ 美麗的勞動者身影

　　過去梵谷以身體力行的方式在基層佈道、幫助貧民，他極端的宗教熱誠或許不被世人理解，但是卻讓他成為最貼近勞工生活的畫家，即使是構圖簡單或筆觸粗略的作品，在梵谷筆下就是特別傳神，這是技巧再卓越的畫家，也不一定捕捉得到的生命力。

　　梵谷剛開始練習作畫時，多以素描為主，一來油彩顏料昂貴，二來素描是繪畫的基礎。表姐夫安東・莫夫也鼓勵梵谷要好好練習素描，才能擁有紮實的繪畫基礎。梵谷最喜歡找模特兒做人像素描，畫出平民的生活百態。這點讓安東・莫夫很不以為然，他認為梵谷應該先從石膏像著手，才能畫出比例精確的人體構造。為此兩人起了口角，梵谷一時激動，摔了畫室內的石膏像。加上梵谷把工人、農人帶進畫室，就連未婚懷孕的妓女也來了，這讓安東・莫夫很快和梵谷劃清界線，避免因此蒙羞。

　　梵谷認為他生活的必須品，就是食物、衣服、房租、模特兒和素描材料。不過生活困頓的梵谷，不是每次都能順利找到模特兒，有時他甚至去免費施捨食物給窮人的餐廳用餐，把錢省下來付給模特兒，供他們吃飯。因為這些農人、礦工的生活也不好過，有時農民同意讓兒子來當梵谷的模特兒，但要求梵谷給付時薪，這讓梵谷站在畫架前另有一種壓力，他必須掂掂口袋有沒有錢付給模特兒。

　　有一次梵谷本來約好一位農婦來當模特兒，但實在沒有錢，就告訴她不必來了。誰知這位農婦依約前來，還說：「我不是來擺姿勢的，我只是來看看你的晚餐是否有著落。」只見農婦替梵谷帶來一盤菜豆和馬鈴薯，此舉讓梵谷大為感動。也難怪梵谷喜歡和工人、窮人混在一起，他覺得這些卑微卻真誠的人們，遠比附庸風雅、短視近利的富商仕紳好相處多了。

　　不善作偽的梵谷，畫出最美麗的勞動者身影。他曾經寫信給西奧：「我和描繪的對象生活在一起，難道是降低身分嗎？我進入工人和窮人的房子、在畫室接待他們，難道是貶低自己嗎？我不相信我是粗魯無禮的怪物，這個社會不該因此歧視隔離我。」

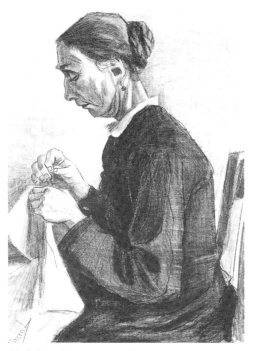

縫衣的西恩　1883年初
鉛筆・粉彩・畫紙　53×37.5cm
荷蘭鹿特丹　柏曼斯曼比金博物館

很難想像和梵谷同居的西恩,是這麼一副
滄桑老態,只能說現實生活的摧殘,有時
真是怵目驚心。

挖土者　1882
鉛筆・墨水・畫紙　48.5 × 29.2cm
荷蘭阿姆斯特丹　梵谷美術館

梵谷覺得冰冷的石膏像沒有溫度,他
寧可畫一些有血有肉的凡夫俗子,這
種長年彎腰勞動的身體,和講究比例
完美的石膏像是完全不一樣的。

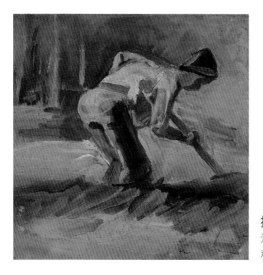

掘地工人　1882年8月
油彩・畫紙　30 × 29cm
私人收藏

包心菜與木鞋

1881 年 12 月

起點：靜物

這幅包心菜與木鞋是梵谷最先交出的成績單。

決心成為畫家的梵谷，先到布魯賽爾的美術學校學習作畫的基本技巧，所以他先以靜物練習作畫，也是理所當然的事。我們可以看到梵谷運用剛學到的技巧，企圖畫出靜物的立體感和明暗處理。

他選擇深沉穩重的褐色來當作靜物背景，這自然也是遵循學院派的法則，只不過這樣的配色似乎不太高明，感覺不太能突顯前方靜物。

但至少梵谷踏出了第一步，而且從他選擇簡單的包心菜、木鞋，多少預告他接下來熱衷描繪鄉間農民、礦工生活的寫實風格。

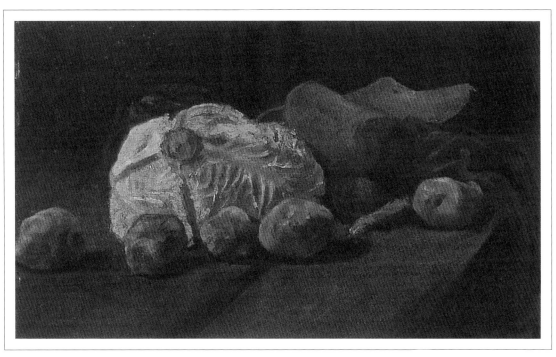

包心菜與木鞋　1881年12月
油彩‧紙面嵌板　34.5×55cm　荷蘭阿姆斯特丹　梵谷美術館

這幅「包心菜與木鞋」是梵谷回到荷蘭所完成的作品。之前梵谷因為對宗教太過狂熱，連當牧師的父親也看不過去，導致父子關係不好，後來梵谷決心從事繪畫創作，其中除了實現自己的理念，也是向家人證明他可以有一番作為。

① 稚拙的筆觸

乾乾皺皺的包心菜與馬鈴薯，在梵谷沒有什麼繪畫基礎的情況下，初次繪製油畫顯得有些遲疑、膽怯，和往後奔放的筆觸有著天壤之別，他盡力表現靜物的錯落空間和立體感，勇敢朝這個方向邁進。

乍看之下，可能一時還找不到木鞋在哪裡，其實就在包心菜的右側。梵谷以平面的褐色背景，襯托一雙看起來不太顯眼的陳舊木鞋。這不是當今彩繪鮮豔，專門賣給觀光客的荷蘭木鞋，而是荷蘭人民用來抵擋低地濕氣的傳統鞋具，梵谷向來關心普羅大眾的生活，這一雙質樸無華的木鞋，自有一番腳踏實地的美麗精神。

視 野 延 伸

犁田的農夫
油彩·畫布　31 × 51cm
私人收藏

安東·莫夫 Anton Mauve
1838~1888

安東·莫夫以畫羊群出名。他只指導了梵谷幾個星期，兩人隨即起口角鬧翻了。

瓶子、木鞋與陶罐　1885年9月
油彩·畫布　39×41.5cm
荷蘭渥特羅　庫勒穆勒美術館

這是梵谷在1885年畫的另一張靜物，用的還是他當時偏愛的深褐色系，畫中同樣有木鞋的元素，但是看得出梵谷在物體的質感、光線明暗的掌握上，已經比四年前進步許多。

悲傷

1882 年 10 月

⚙ 體驗人生的喜樂與哀愁

　　梵谷覺得這幅素描是他習畫一年多以來，畫得最好的一幅人物像，所以他將素描送給弟弟西奧。畫中的女子叫克莉斯汀，是一位花名叫「西恩」的妓女。西恩十幾歲就開始接客，有個父不詳的女兒，認識梵谷的時候肚子裡還懷著第二個小孩，人們對這種妓女總是充滿鄙夷，但梵谷卻覺得讓西恩懷孕卻不肯娶她的男人，才是上帝眼中的罪人。

　　沒多久梵谷和西恩同居了。不過他對西恩的情感，顯然不是他對表姐凱的那種熱愛。梵谷曾表示自己整顆心、整個靈魂和精神都是「非凱莫屬」，為了證明自己堅定的愛，還把手掌放到蠟燭上燒灼，嚇壞了表姐凱。雖然表姐凱斷然拒絕梵谷的求婚，但梵谷並不後悔，他覺得自己因此體驗過什麼叫愛情，這對他的藝術創作是必經的歷程。至於西恩，梵谷剛開始只覺得一名懷孕的女人要在冬天上街拉客，才能養活自己和孩子，實在太可憐了，向來悲憐貧苦的梵谷自然想辦法伸出援手，雇用西恩當自己的模特兒，讓她和孩子免於挨餓受凍。

　　梵谷認真考慮要和西恩結婚，此舉讓家人大為吃驚，連一向最支持他的西奧，這回也趕來阻止。家人都覺得梵谷怎麼沉淪到這種地步？但梵谷很清楚自己在做什麼。他在西恩身上看到了自己，西恩講話不中聽，容易得罪人，脾氣一來讓人無法忍受，梵谷自己何嘗不是如此，他想和西恩結婚，他想領受家庭生活的喜樂與哀愁，以便用自身的體驗去描繪人生。

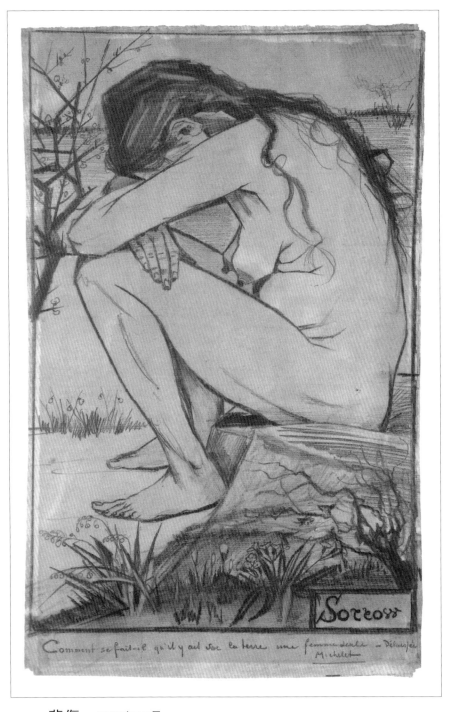

悲傷　1882年10月

鉛筆・黑色粉彩筆・畫紙　44.5×27cm　英國沃爾索　新藝術美術館

梵谷和西恩是兩個不快樂的人，但他覺得只要兩個人相互扶持，不快樂就會化為喜樂，生活中難以忍受的事，也會變得可以忍受了。只可惜梵谷過於一廂情願，他連自己都養不活，又如何養活西恩一家老小？不到一年梵谷就被生活壓得喘不過氣，西恩也再度回到街上拉客。生活有許多的悲哀和無奈，有時確實讓人沮喪莫名，不由得掩面哭泣。

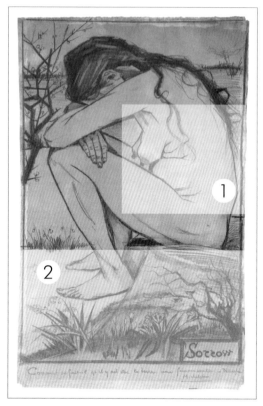

解析說明如下

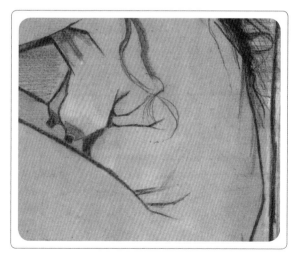

1 被現實壓榨的人生 🔍

西恩乾癟下垂的乳房，與一天天隆起的肚子，形成最強烈的對比。現實壓得讓人喘不過氣，這種無奈梵谷相當了解，他畫的不只是西恩的絕望無助，多少也夾雜自己飽受輕視、誤解，經常三餐不濟，被現實生活折磨的憔悴心情。

2 「悲傷」的題字，沉重的問號 🔍

梵谷畫了好幾張相似的素描，有的是西恩坐在光禿禿的岩石上，下方簡單寫著英文的Sorrow；有的版本地上多了一些植物、枯枝，頗有小人物為生活而掙扎的意味。

底下還引用作家米西列（Jules Michelet）的話：為何這女人會如此孤獨無依？並在後面加注：「她是被遺棄了？」這對梵谷而言，也是一個沉重的問題吧？

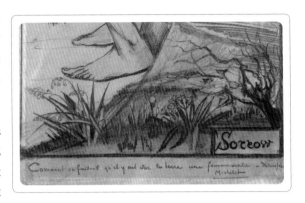

視野延伸

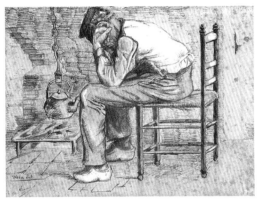

精疲力盡　1881年夏天
鉛筆・墨水・紙　3.4×31.2cm
荷蘭阿姆斯特丹　波爾基金會

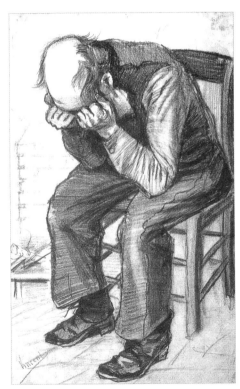

疲憊　1882年秋天
鉛筆・水彩紙　50.3×30.8cm
荷蘭阿姆斯特丹　梵谷美術館

梵谷初期經常以農夫、工人為素描對象。儘管剛開始他對人體比例的掌握不是那麼精準，但他對這些農工的沉重生活感同身受，畫來格外傳神動人。只見畫中的農夫和老人，坐在一貧如洗的家中，儘管工作再怎麼疲累，對生活仍是一籌莫展，他們埋頭苦思，掩面長嘆，彷彿再也看不到未來。

在努昂的日子

1883 ▶ 1885

　　梵谷和西恩分手之後,為節省在大城市生活的開銷,因此離開海牙前往一個叫德蘭特的小鎮。孤零零的梵谷被巨大的寂寞感包圍,加上病痛、焦慮,以及在外生活的沉重負擔,讓他在1883年又回去投靠,住在努昂小鎮的父母。

　　離家兩年的梵谷在這種情況下歸鄉,多少有點無奈,雖然他知道父母是誠心接納這個兒子,但依然不了解自己,內心寂寞的梵谷也只好全心投入繪畫。在努昂的兩年期間,省掉食宿費用的梵谷,開始大量從事油畫練習,他畫大自然,也畫人物和靜物,除了和家人偶有磨擦,這段時期是梵谷十年的繪畫生涯中,在同一個地方居住最久、最安定的地方。也交出繪畫生涯的第一張重要作品〈吃馬鈴薯的人〉。

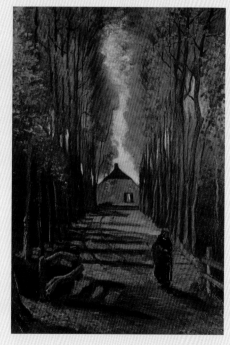

秋天的白楊木道路
1884年

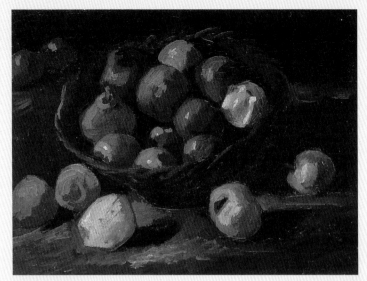

靜物：蘋果　1885年

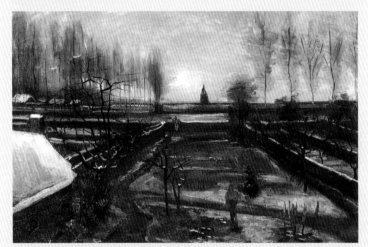

雪中的牧師公館花園　1885年

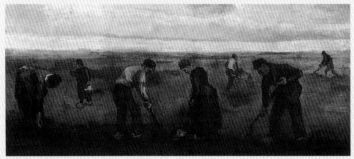

種馬鈴薯的農夫　1884年

努昂的教堂與信徒

1884 年 10 月

軒然大波之後的疏離感

　　這幅畫是梵谷定居努昂之後,最初完成的作品之一。剛好成為努昂小鎮生活時期的代表作。梵谷的父親是牧師,他特地選擇星期天的教堂為主題,似乎有向父親示好、講和的意味。雖然在家人的眼中,梵谷就像在外茫然遊蕩的浪子,不時做出讓人匪夷所思的事,但父母親總是不忍兒子在外煎熬受苦,尤其梵谷和西恩在一起的時間,不但染上一身病痛,龐大的經濟壓力也讓他身心俱疲,所以在梵谷願意回家之後,父親雖然不看好他的繪畫生涯,卻還是在牧師公館替梵谷整理出一間畫室,讓梵谷能全心投入繪畫、讀書,梵谷因此生活安定許多。

　　不過梵谷在如此淳樸的小鎮,又上演了一段轟轟烈烈的戀愛事件,這次的女主角是鄰居家的瑪格。瑪格大梵谷十歲,在那個年代,近四十歲還沒有結婚的女人是名符其實的「老處女」。瑪格對梵谷很有好感,也主動追求,這讓愛情處處碰壁的梵谷受寵若驚。但是梵谷先前在海牙和妓女同居的荒唐行徑,早就傳到瑪格家人耳中,他們堅決反對兩人的婚事,瑪格因此服藥自盡,雖然幸運救回一命,但已引起軒然大波。特別是發生在牧師家,更顯得格外敏感尷尬。受到眾人指責的梵谷,更是退縮到自己的世界,不吃不喝地全心投入繪畫之中。

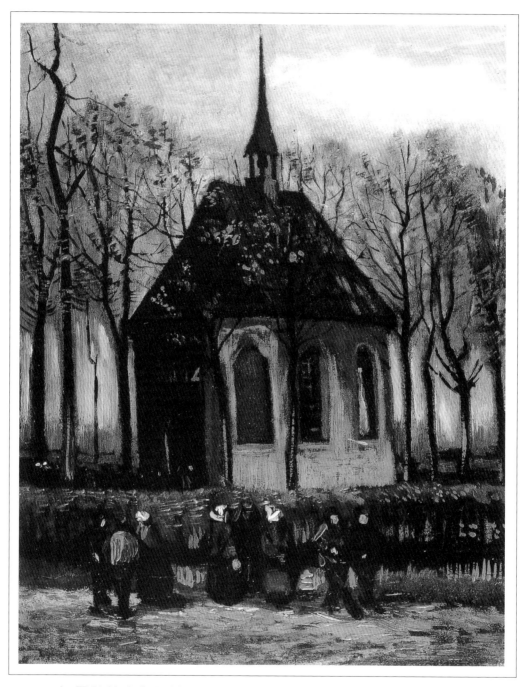

努昂的教堂與信徒　1884年10月
油彩‧畫布　41.5×32cm　荷蘭阿姆斯特丹　梵谷美術館

以梵谷的個性，他寧可描繪滿手髒污、揮汗如土的農民，也不願畫這些在安息日換上體面服裝的教堂信徒。在他看來，前者才能表現勞動之美，後者則是畫家理想中經過美化的農民。不過梵谷還是以醒目的小鎮教堂為主題，畫出鎮民星期天上教堂集會的情景。這樣的作品或許能讓父母親感到欣慰，卻也隱約透露出梵谷對這一切的疏離感。

解析說明如下

1 美化過的農民 🔍

雖然難辨畫中人物的面目，但這些居民在週日都換上較正式體面的服裝，準備到教堂做禮拜。雖然梵谷身為牧師之子，但他對於這樣的教會活動其實不太熱衷，他曾對西奧說：「我太瞭解當今的基督教了，在我年輕時，那冰冷的氣息誆騙了我。」自從梵谷想當傳教士的熱情，被教會潑了一頭冷水後，他就對世俗的教堂感到反感，覺得這些神父、牧師都是說一套、做一套，就像莎士比亞戲劇中的丑角。

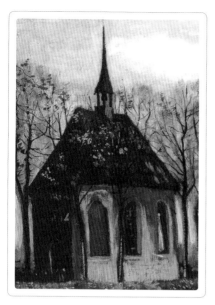

② 教堂是小鎮生活的中心 🔍

在歐洲小鎮教堂是民眾日常生活的重心，這幅畫的焦點是這座小教堂，它佔據了畫面的一半。但如此貼近人民生活的教堂，似乎離梵谷又有一段遙遠的距離，他是站在遠處，遙遙描繪父親的教堂，以及那群前往教堂作禮拜的信徒。或許在作畫的同時，梵谷始終覺得自己還是一個格格不入的外人。

視野延伸

如果能夠有所選擇，梵谷寧願出外自由創作，也不願在家中面對各方關愛的眼神和壓力。但龐大的生活開銷和作畫材料，讓梵谷選擇住在家裡，這麼一來就可以把食宿花費，挪去購買油彩、聘請模特兒。這對於一個剛剛起步，需要大量練習的畫家來說，是不可或缺的關鍵。

但梵谷也不是因為這個自私的原因，才努力使父親再度接納他，幫他準備畫室。他知道自己和父親有許多歧見，彼此也不夠瞭解對方，但父子親情是天生的，他們之間還是有股善念存在。所以梵谷願意默默走自己的路，盡量不和父親起衝突。於是梵谷透過小鎮風光的描繪，努力修補和家人之間的緊繃關係。

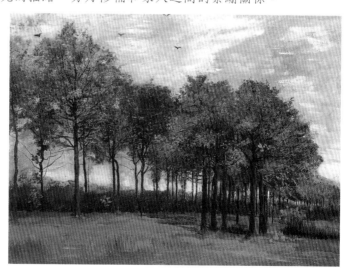

秋天風景　1885年10月
油彩·畫布 64.8×86.4cm
英國劍橋　費茲威廉博物館

梵谷來到努昂鄉間，做了許多戶外寫生，牧師公館花園、秋天的變葉木、冬天的雪景，都成了他筆下的美麗風景。

靠近窗景的織工

1884 年 7 月

✿ 織工的生活

　　梵谷在努昂期間畫了許多織工的生活寫照。一來這種古老的木頭織布機，讓梵谷相當著迷，二來這些貧苦織工的生活，讓他深深動容。西奧一個月給他一百五十法郎生活費去買作畫所需的材料，錢雖不多，卻已是織工家庭月收入的三倍，所以梵谷經常付錢找他們當模特兒，不僅能精進自己的技巧，也可以幫助織工改善生活。梵谷是繼杜米埃、米勒之後，最貼近庶民生活的社會關懷家。

　　梵谷入迷地描繪織工的生活，其中包括素描、水彩和油畫等作品，他覺得這些織工相當迷人，但畫起來難度很高，一來房間窄小，還擺上一大臺織布機，讓梵谷簡直找不到適當的距離位置來取景作畫，二來房間內燈光昏暗，往往只有一盞小吊燈，就要夜以繼日的工作。不過梵谷就愛這種氣氛，他覺得織工晚上在燈光下工作，龐大的影子投射在織布機上，很有林布蘭畫作中的氣氛。

✿ 畫家自身的寫照

　　織工日以繼夜工作，才能辛苦織就一匹美麗的布帛。梵谷從早到晚作畫，才能在畫布上完成一幅動人的作品。然而他們辛苦的代價，所換得的酬勞卻是微乎其微，他們為人生所付出的努力，經常都是社會視而不見的。梵谷同情織工的遭遇，未嘗不是一種自傷自憐的心情投射。

靠近窗景的織工　1884年7月
油彩‧畫布　67.7×93.2cm　德國慕尼黑　現代藝術美術館

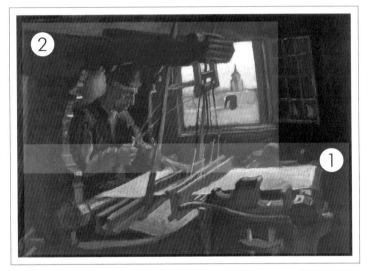

梵谷早期的作品用色陰暗，缺乏光澤，讓人有種喘不過氣的凝重感。不過這樣的風格倒是很適合刻劃貧窮的礦工、織工。相較於繽紛亮麗的上流社會，這群卑微庶民的生活，是怎麼也輕盈活潑不起來的。

解析說明如下

① 織造命運的機器 🔍

這種古老的手工織布機，很多都是代代相傳，有上百年的歷史。梵谷看著日復一日運作的織布機，深深為之著迷。然而一名織工毫不間斷地工作，一星期也不過賺上四塊半法郎，如此辛勤的工作，報酬卻是那麼低廉，難怪讓梵谷感傷不已，但織工為了養家活口，也只能日復一日的織下去。

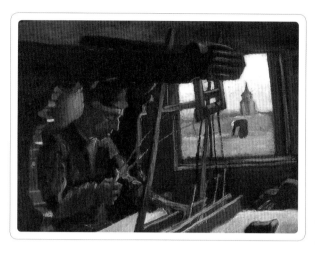

② 陋室裡的一扇窗 🔍

梵谷稍早的織工習作，大多是
陰暗的室內場景，只有這張畫
作在織工左側開了一扇明亮的
窗戶，窗外有位腰彎近九十度
的婦人，和室內的織工成一明
一暗的對照，他們日以繼夜都
在辛勤的工作，更遠方的教
堂，是他們心靈的寄託。這就
是基層勞動者的生活寫照。

〜〜〜〜 **視野延伸** 〜〜〜〜

比較沙金同年的作品，就可以發現上流社會和貧苦庶民存在著多大的差別。不
論是房間擺設、人物穿著、神情，都有著天壤之別，光從畫幅尺寸也能看出端
倪。沙金以真人等身的巨幅畫布，來放大貴婦的雍容華貴，而梵谷只能以有限
的材料，畫下縮在房間一角，卑微勤奮的可憐織工。

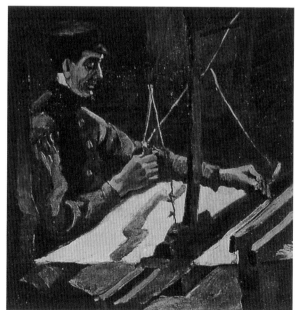

面向右方的織工　1884年1月
油彩・畫布　48×46cm
瑞士伯恩　韓路瑟基金會收藏

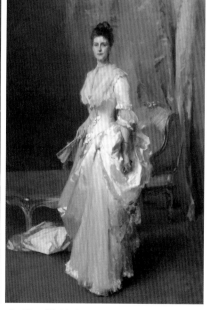

亨利・懷特太太　1884年
油彩・畫布　220.98×139.70cm
美國華盛頓特區　可可然藝廊

沙金 John Singer Sargent
1856～1925

勞動者的面容

☀ 反覆練習的肖像作品

梵谷從一八八四年十二月到隔年一月，他完成四十多幅肖像習作，當西奧寫信問他有沒有作品可以送交巴黎沙龍展時，梵谷就挑了一批人物肖像寄給西奧。他認為這些雖然只是油畫習作，但已經比一年前的作品成熟許多。

梵谷寄這批習作倒不是了為要參展，而是他相信西奧在沙龍展會遇到不少人，如果西奧有機會向這些人介紹他的習作，進而找到有興趣的買家，他隨時能將半身的習作發展成完整的人物。也就是說梵谷對自己的畫作比較有信心了，他開始投石問路，準備開創他新的職志。

梵谷直言這些人物都是來自茅草覆頂，牆角苔蘚滋生的貧窮小屋。他瞭解這些人物完全不像許多畫家筆下那種高貴的仕女畫像，也不像自家姐妹或鄰居家那些中產階級的女孩。

所以他覺得肖像畫作的成功與否，應該看畫家能在人物身上，表現出多少生命和感情。只要是充滿生命力和感情的畫作，那它也會和高貴的仕女一樣美麗，梵谷就是抱著這樣的信念反覆練習，才有荷蘭時期的佳作〈吃馬鈴薯的人〉。

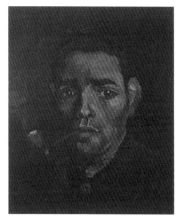

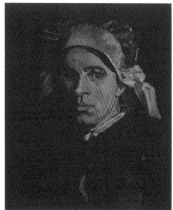

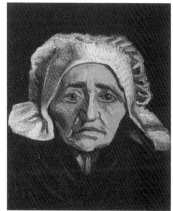

抽煙斗的年輕農夫
1884/1885年

戴白帽的農婦
1884年12月

戴白帽的農婦
1884年12月

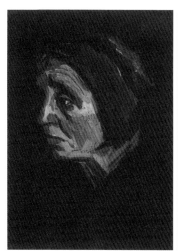

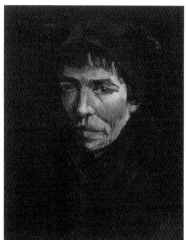

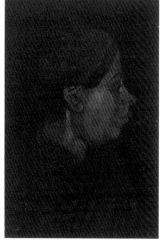

戴黑帽的農婦
1885年1月

戴黑帽的農婦
1885年1月

戴黑帽的農婦
1885年1月

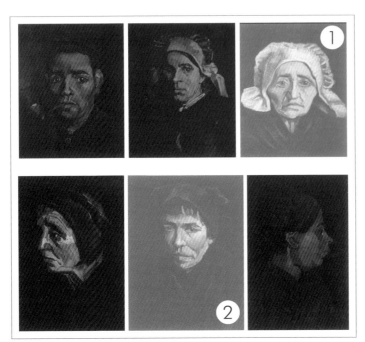

這一批肖像有幾個共同的特色，例如畫中人物全是半身像農民，背景是陰暗的單色，加上人物本身的服裝也很樸素，使得五官表情最突出。梵谷努力揣摩他們的神情，練習帽子、領巾的質感和摺痕等表現。

解析說明如下

1 空洞迷離的眼神 🔍

梵谷的第一批半身像，著重在描繪農村人物的疲倦面容，他似乎盡量避開他們憔悴辛苦的眼神，所以畫像中的農婦目光只是茫然盯著前方，並沒有和觀畫者有眼神的交流，比較像是墜入自己的思緒當中，顯得有些空洞出神，感覺有些僵硬膽怯。或許這部分的技巧特別難處理，也或許梵谷還無法直視他們眼神中的滄桑和沉重。

　　經過幾個月的密集練習，梵谷的第二批畫作多了點變化，例如人物出現四分之三側身，與二分之一側面的半身像，而畫中人物的眼神，也能夠與觀畫者互相凝視交流了。此時梵谷已經和這些鄉親模特兒更加熟識，這種親密度自然反應在人物的表情中。梵谷也更能坦然描繪他們哀傷、求助似的眼神。

〰️〰️〰️ 視野延伸 〰️〰️〰️

露克蕾西雅·潘賈提斯畫像　1540年
油彩·畫板　102×85cm
義大利佛羅倫斯　烏菲茲美術館

布隆吉諾 Bronzino　1503～1572

半身肖像在文藝復興時期非常盛行，許多王公貴族都會請畫家為自己繪製肖像。像達文西的〈蒙娜麗莎〉、〈抱銀貂的女人〉都屬這類。由於顧客都是上流社會人士，畫作中的人物通常會被美化，形象也較為理想。

卡恩小姐的畫像　1880年
油彩·畫布　65×54cm
瑞士蘇黎士　布勒收藏基金會

雷諾瓦 Pierre Auguste Renoir　1841～1919

雷諾瓦這幅人物肖像，大約和梵谷同一時代。畫中的卡恩小姐是銀行家的女兒，自然能找當時最紅的畫家來繪製肖像。窮苦的農民連飯都吃不飽了，哪裡有錢和閒情逸致畫肖像？比較雷諾瓦畫中的千金小姐和梵谷筆下滿面愁容的農婦，社會階級和貧富差距真是一目了然。

吃馬鈴薯的人

1885 年 4 月

☼ 最鮮活的農民特質

　　梵谷在荷蘭自學了將近六年的繪畫，這張〈吃馬鈴薯的人〉堪稱這六年來最出色的代表作，也是梵谷繪畫生涯的重要轉捩點。畫作中一家五口圍著樸實的木桌而坐，桌上放了一盤剛蒸好、熱騰騰的馬鈴薯，年輕婦人正準備把晚餐分給家人，一旁的老嫗倒了五杯黑咖啡，想必這就是一家人的晚餐。雖然梵谷用色陰暗，人物造型也不甚美觀，卻真實反應了平凡農家的生活情景，作品充滿人道關懷的溫暖。

　　梵谷雖然來自中產階級，但多年來和貼近土地的礦工、農民為伍，讓他比一般社會大眾更瞭解庶民生活。他相信與其畫農民盛裝上教堂，還不如直接描繪他們簡陋粗樸的風貌。

☼ 真正的農民畫

　　辛苦的農民忙了一天，洗掉指縫間的泥土，坐下來和家人分享晚餐。整個房間只有一盞小燈，感覺非常昏暗。餐桌上沒有大魚大肉，只有一盤蒸熟的馬鈴薯，佐餐的不是美酒佳釀，而是倒在碗中，再簡單不過的黑咖啡了。但是他們甘於平淡，舉起刀叉、捧著碗，默默分食簡單的食物，彷彿覺得只要日日能這樣飽足，生活能繼續過下去，那就是最大的幸福了。

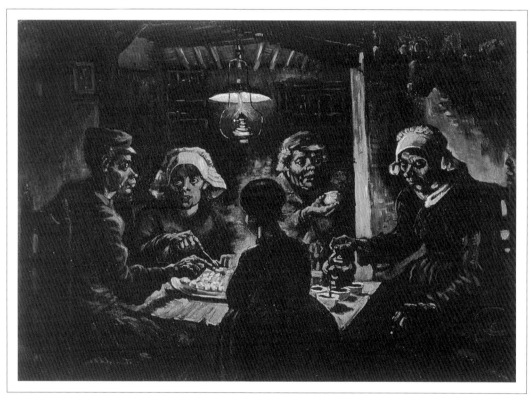

吃馬鈴薯的人 1885年4月
油彩 · 畫布　81.5×114.5cm　荷蘭阿姆斯特丹　梵谷美術館

農民的餐桌就該擺著蒸馬鈴薯，他們的畜舍就該聞得到糞便和肥料味，那些才是原汁原味的農村風光，才是最鮮活自然的農民特質。梵谷願意畫這種與他人風格完全不同的農村畫，讓城市人有機會從中看到一些不一樣的東西。

解析說明如下

1 佈滿歲月痕跡的面容 🔍

雖然畫中農婦的五官稱不上勻稱美麗，膚色也不粉嫩，活像還沾著泥土，尚未削皮的馬鈴薯，但她倒咖啡時那認分、專注的神情，卻依舊能打動人心。從她臉上凹凸起伏的皺紋，似乎就能看到她坎坷勞碌的一生。

🔍 畫面中央的黑色背影 2

梵谷在畫面中央安置了一位年輕女子的背影，形成一家五口圍桌共食的圓。乍看之下，總覺得這個背影遮去桌上大半的細節，讓觀畫者的視線有所阻礙。這也說明這幅畫並不是一場舞台劇，而是農民真實的生活，是外人很難踏入、理解的清貧世界。

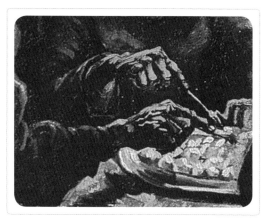

梵谷嘗試用畫作表達這些農夫如何以掘土的雙手,伸入盤內拿取晚餐,傳達那種莊嚴、樸實的勞動精神。他們誠實賺取自己的食物,這是和文明社會截然不同的生活方式。

視野延伸

除了局部的頭部、手部習作,梵谷為了繪製〈吃馬鈴薯的人〉,也畫了數張油畫習作,最早的習作畫中只有四位人物,感覺更蕭索冷清。一般的習作梵谷通常不會落款簽名,只有他覺得完成度足夠,可以公開展示、銷售的作品,才會在畫作上簽署Vincent這個名字。梵谷覺得最後完稿的〈吃馬鈴薯的人〉,雖然還不算完美,但已經是一幅他願意落款、公諸大眾的代表作品。

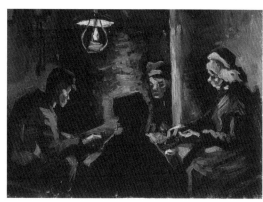

餐桌上的四位農民　1885年3月
油彩・畫布　33×41cm
荷蘭阿姆斯特丹　梵谷美術館

兩位挖馬鈴薯的農婦　1885年8月
油彩・畫布　31.5×42.5cm
荷蘭渥特羅　庫勒穆勒美術館

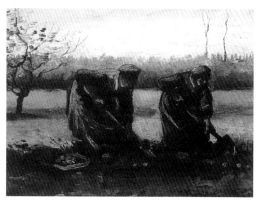

兩名婦人辛勤地挖出一顆顆看起來毫不起眼的馬鈴薯。只要把這些馬鈴薯削皮、蒸熟,就是全家飽食一頓的美食,自己種植、採收的食物最香甜,唯有汗流得夠多,腰彎得夠低的農民,才能領略這樸實甘美的滋味。

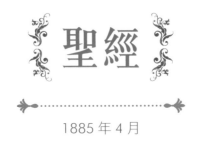

聖經

1885 年 4 月

☸ 人生的轉捩點

　　一八八五年不但是梵谷繪畫生涯的轉捩點，也是人生的重大轉折。當梵谷忙著繪製〈吃馬鈴薯的人〉，父親卻在三月下旬因心臟病驟逝，梵谷自然感到難過，雖然父親的死不能怪罪到他頭上，但是自從梵谷回家和父母一起住，就帶給父親不少麻煩和憂慮，兩人在個性和思想上是如此不同，硬要湊在一個屋簷下居住，對梵谷和父親來說，都是一件頗為辛苦的事。梵谷的父親死後，雖然家人還能暫居牧師公館，但梵谷家的地位已經快速降低。他不再是鎮上牧師的兒子，鎮民看他的眼光自然比以往更加嚴屬了。

　　失去父親庇護的梵谷，在小鎮越來越待不下去。他開始感受到小鎮的敵意，前一年瑪格才因為他自殺，這一年又有個當過他模特兒的女孩未婚懷孕，大家想也不想，就栽到梵谷頭上，讓他承受這莫須有的罪名。鎮上的天主教神父對梵谷本來就沒有好感，所以禁止教徒和這名奇怪的畫家為伍。於是農民不肯再當梵谷的模特兒，他這才瞭解父親和那本聖經所代表的權威，曾經帶給他多少安全庇護。這幅畫多少表達出他的心情吶喊，他能否以一本薄薄的左拉小說，去對抗博大精深的厚重聖經？怎麼樣才能讓世人瞭解他、接納他呢？

　　問題也許一時還無法解答，但梵谷幾經思考，是該離開努昂小鎮的時候了，所以他決定離開祖國荷蘭，繼續進行藝術與人生的探索。

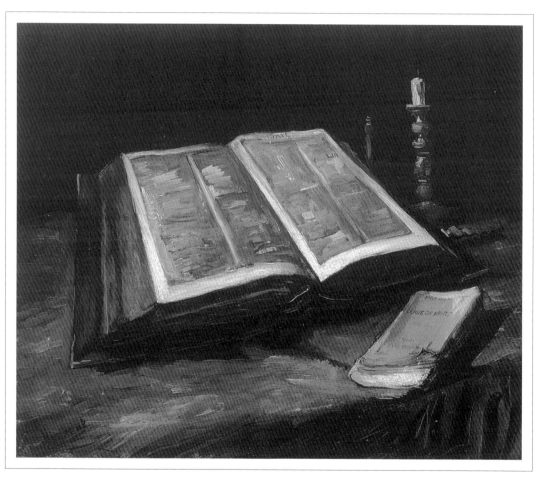

聖經　1885年4月
油彩・畫布　65×78cm　荷蘭阿姆斯特丹　梵谷美術館

父親的死、生活的變化自然都反應在梵谷的畫作之中。這幅〈聖經〉幾乎就是梵谷在省思自己和父親之間的關係。

解析說明如下

① 燭火已熄,斯人已矣 🔍

熄滅的蠟燭向來有死亡的隱喻。可想而知梵谷在繪製這幅靜物時,心裡一定想著剛過世不久的父親。

🔍 極端的對比 ②

畫面右下角有一本左拉的小說《生之喜悅》(La joie de vivre),這本書出版於1884年,是當時新興的作品。梵谷很喜歡閱讀左拉的小說,左拉對當時上流社會的腐敗黑暗多所批判,也探討許多貧窮、酗酒、賣淫等問題,堪稱自然主義文學的經典。梵谷以古老聖經對照最新出版品,以熄滅的燭火對照《生之喜悅》,形成強烈對比。

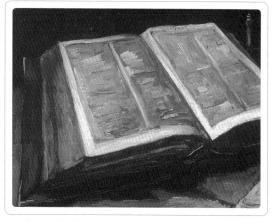

畫面中央擺著一本皮革封面的厚重聖經，梵谷的父親是牧師，聖經是他佈道時必備的工具書，象徵著父親的權威。然而梵谷同樣熟讀聖經，甚至曾以狂熱的精神去身體力行。只不過同樣以聖經為出發點，梵谷的作法卻不能讓父親和世俗的宗教團體認同。這本厚厚的聖經涵蓋豐富的聖言教義，卻也包含父子之間的矛盾、歧見。真是隨手翻開一頁，也不知要從何說起。

〜〜〜〜〜〜〜〜〜〜〜〜〜〜〜〜〜〜〜〜〜〜〜〜〜 視 野 延 伸 〜

教堂墓園和老教堂塔 1885年5月
油彩・畫布 63×79cm
荷蘭阿姆斯特丹 梵谷美術館

父親的死，也讓梵谷開始思索生與死的問題。死亡和埋葬是多麼單純快速的事，就像一片飄落的秋葉一樣，只不過掘起一點泥土，插上一個十字架，從此回歸大地，只剩群鴉在天空飛舞。

靜物：三個鳥巢 1885年10月
油彩・畫布 33×42cm
荷蘭渥特羅 庫勒穆勒美術館

梵谷經常和農家男孩去撿拾鳥巢，鳥巢的構造讓他深深著迷，看著巢中一顆顆象徵新生命的鳥蛋，讓人感受到喜悅和新希望。這也是梵谷在努昂小鎮的最後一批畫作，同年十一月梵谷就前往比利時安特衛普，接著又前往巴黎了。

04
Chapter

從黑暗到繽紛色彩

1886 ▶ 1888

◉ 梵谷前後期的畫風比較

　　待在努昂的兩年裡，梵谷完成大量的素描、水彩，以及近兩百張的油畫，他經常將滿意的作品寄給西奧，希望西奧在巴黎能幫他找到買主，只可惜一張畫也沒有賣出去。梵谷曾抱怨西奧沒有盡力幫哥哥銷售作品，西奧則指出梵谷的畫作色調太過陰暗。由於巴黎當時正興起色彩明亮鮮活的印象派，所以西奧希望哥哥能嘗試這種明亮的色彩。

　　努昂不如意的鄉村生活，使梵谷覺得有必要再前往大都市吸收新的繪畫元素。過去他只能從西奧的信中得知印象派，如今他將眼見為憑，和這群印象派畫家進行交流，這對梵谷的畫風起了革命性的影響，原本承襲荷蘭畫派，用色陰暗沉鬱的梵谷，到了巴黎後開始採用各種鮮豔的色彩，讓梵谷的世界一下子亮了起來。

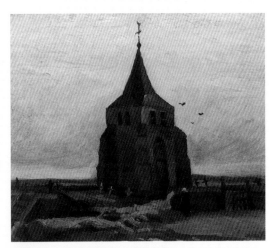

努昂的老教堂塔樓　1884年

● 初期梵谷喜歡用深棕色的調性。
● 如實展現教堂外觀和四周環境。
● 用色極簡，淡灰的天空，讓觀畫者把眼光集中在深褐色的教堂上。

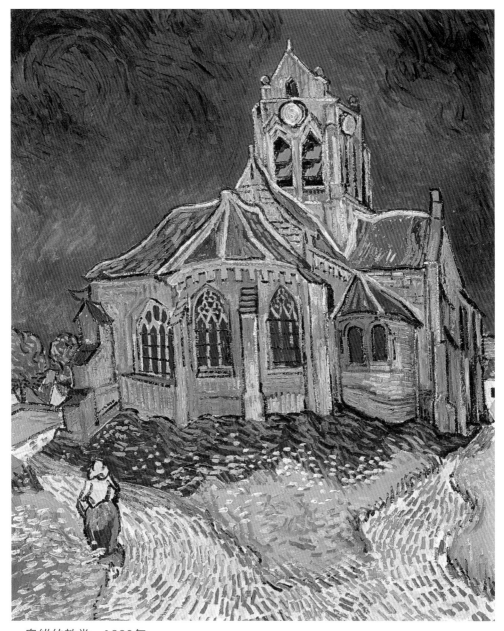

奧維的教堂 1890年

● 受印象派和後印象派所影響，教堂的用色鮮豔明亮。

● 線條更為自由，導致教堂的輪廓出現起伏變形。

● 整幅畫用色豐富，繽紛的色彩在觀畫者眼中不斷跳動，彷彿感受到梵谷不安、悸動的心情。

⬡ 自畫像看梵谷

　　梵谷離開努昂以後，在比利時的安特衛普落腳，從鄉間來到大都市的梵谷，很喜歡這裡熱鬧的生命力。他經常去博物館參觀魯本斯的畫，也去美術學院繼續學習繪畫技巧，同時對日本版畫產生興趣，這麼多元的城市，照理說應該很適合畫家創作，但梵谷卻在此時畫下這麼一幅〈抽雪茄的骷髏〉，頗耐人尋味。

　　這具骨骼原本是放在美術學院，讓學生了解人體構造的教材，梵谷卻讓它叼煙，感覺像個形銷骨立，緊咬最後一點生命餘溫的木乃伊。事實上梵谷在這裡的生活相當艱困，冬天的海港城市相當寒冷，但梵谷要付房租、買顏料、僱用模特兒，根本沒有餘錢買食物、看醫生，很難相信有人願意為了藝術如此犧牲。

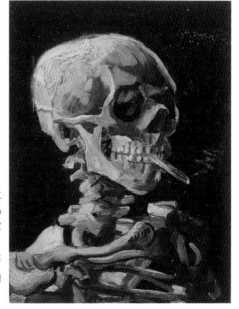

抽雪茄的骷髏　1885～1886 冬天
油彩・畫布　32×24.5cm
荷蘭阿姆斯特丹　梵谷美術館

這張作品是梵谷離開努昂，在安特衛普完成的畫作，可以算是梵谷的第一張自畫像。

梵谷從五月到年底，所吃過的熱食不過六、七次，其餘只靠硬麵包果腹，有時甚至四、五天完全斷食沒東西吃，所以他煙抽得更兇了，因為這樣空腹才不會感到太空虛，可想而知他的健康情況很糟，據說梵谷因而掉了十多顆牙齒，也沒有錢看醫生，所以世人通常把這幅畫當成梵谷的第一幅自畫像，為了能繼續作畫，梵谷真的是衣帶漸寬終不悔。

　　梵谷在安特衛普待了三個月，終於還是撐不下去，啟程前往投靠位在巴黎的弟弟西奧。

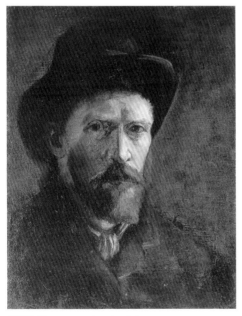

自畫像　1886年春天（巴黎）
油彩・畫布　41.5×32.5cm
荷蘭阿姆斯特丹　梵谷美術館

初抵巴黎的梵谷，還是延用古典的繪畫技巧，以深棕色為主調，效法古典大師，畫下嚴肅沉穩的自畫像。

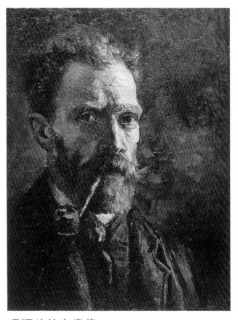

叼煙斗的自畫像　1886年春天
油彩・畫布　46×38cm
荷蘭阿姆斯特丹　梵谷美術館

比起叼雪茄的骷髏頭，這張瘦削死灰的自畫像更讓人怵目驚心。很難想像才三十多歲的梵谷，竟是如此蒼老。

這段期間他不斷繪製自畫像，除了請模特兒很貴，乾脆畫自己以外，這也是透過畫作自我省思的方式，如果按照時間順序，將梵谷的自畫像一字排開，就能輕易看出梵谷是如何從陰鬱的用色，逐漸走向明亮鮮豔的國度。

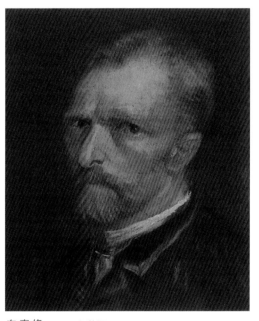

自畫像　1886年秋天
油彩・畫布　39.5×29.5cm
荷蘭海牙　海牙現代博物館

梵谷在該年六月進入柯爾蒙畫室，認識了羅特列克，這一年剛好是印象派最後一次合辦畫展，看得出來梵谷的色調雖然依舊陰暗，但色彩顯得柔和許多。

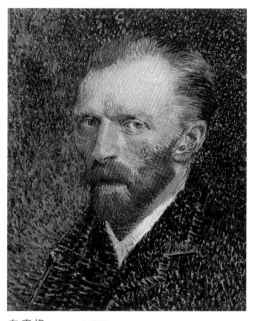

自畫像　1887年春天
油彩・紙板　42×33.7cm
美國芝加哥　芝加哥藝術中心

此時梵谷已認識一堆印象派畫家，像畢沙羅、德嘉、秀拉、高更等人，受印象派的影響，他開始用點描法方式練習作畫，這張自畫像的色彩已經比前幾張明亮一點。

古今藝術家大多畫過自畫像，但沒有人像梵谷一樣，用如此尖銳嚴厲的眼神批判自己，梵谷的自畫像不是在彰顯畫家的自信，而是透過直視自我的方式，督促、反省自己，必須在創作的道路上努力前進。

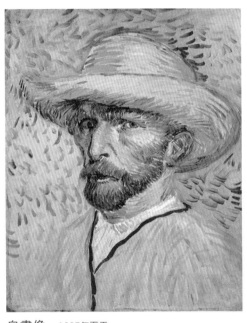

自畫像 1887年夏天
油彩·紙板 40.5×32.5cm
荷蘭阿姆斯特丹 梵谷美術館

這幅自畫像的色彩，已經跳脫先前的風格，畫面整個明亮了起來，色彩和筆觸顯得活潑愉快多了。

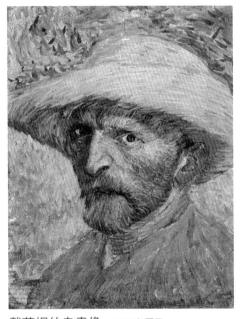

戴草帽的自畫像 1887年夏天
油彩·畫布 35.5×27cm
美國底特律 底特律藝術中心

短短一年，梵谷的自畫像已經和去年春天那些鬼魅般的陰鬱畫像有著天壤之別，往後梵谷大量採用這種鮮黃和湛藍的對比，他的繪畫世界開始繽紛燦爛起來。

◌ 蒙馬特的歡樂與哀愁

　　梵谷到巴黎投靠弟弟，就住在西奧位於蒙馬特區的小公寓，也就是著名的〈煎餅磨坊〉附近。梵谷旅居巴黎期間畫了不少蒙馬特的磨坊，一來這是當地的特色，二來這些磨坊風車讓梵谷回想起故鄉荷蘭，因此他筆下的磨坊風光，少了幾分紙醉金迷的狂歡，卻多了點淡淡的鄉愁情韻。

　　蒙馬特位於巴黎近郊的小丘陵，原本這些居高臨下的磨坊，是借用風力來碾碎穀物和麵粉的。但是到了十九世紀末期，這裡成了窮人的娛樂中心，原先的磨坊改成一家家消費便宜的舞廳、夜總會，醒目的風車成為招攬客人的風向儀。蒙馬特的酒吧、小餐館、歌舞廳、妓院林立，許多工人辛苦了一天，就會在夜晚或假日來這裡尋歡作樂。那種自由不羈的歡樂氣氛，也吸引很多藝術家前來尋找靈感，如雷諾瓦、羅特列克、畢卡索等人都描繪過蒙馬特的歡樂喧囂，或燈紅酒綠的頹廢美感。

　　蒙馬特儼然成為非主流的藝文中心，一群不得志的畫家、歌女、舞女在此蟄伏而居，夢想著有天能脫穎而出，成為眾所矚目的明星。蒙馬特的煎餅磨坊，絕不是只有歡笑和舞蹈，在這個充滿聲色魅力的場所背後，潛藏了多少人的哀愁與不快。

　　雖然有些畫家確實苦盡甘來，日後成為受人景仰的大師，卻有更多人深陷在蒙馬特，導致性病纏身、酒精中毒，年紀輕輕就枉送性命。還有多少一輩子沒沒無名，不曾出現在歷史中的潦倒畫家、藝人，是我們不曾認識的呢？梵谷將這群曾經充滿希望與夢想的過客，曾經有志難伸的鬱悶心情，通通埋葬在這座安靜蕭索的煎餅磨坊裡。

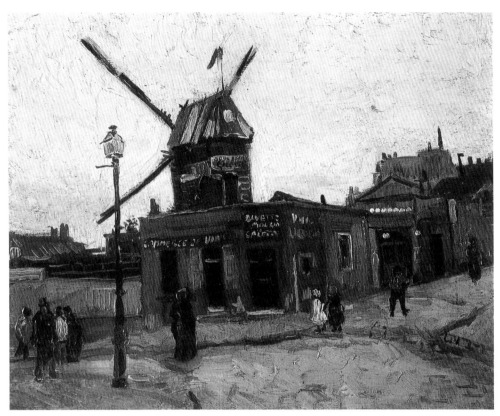

煎餅磨坊　1886年秋天
油彩・畫布　38.5×46cm
荷蘭渥特羅　庫勒穆勒美術館

許多畫家都畫過「煎餅磨坊」，但他們大多彩繪磨坊內部的歌舞昇平，很少人以這樣冷清的色調，描繪磨坊的外觀。梵谷甚至在前景加上深色的人影，讓整個畫面更顯得安靜蕭索。

⬡ 二十一世紀的蒙馬特

　　現在的蒙馬特仍是素人畫家聚集的地方，帖特廣場到處都有替觀光客作畫的藝術家，有的是漫畫寫意，有的是彩紙剪影，當然也有各種油畫、水彩的作品。

　　這群素人畫家現在反而成為蒙馬特的風景。

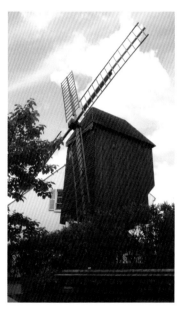

煎餅磨坊位於巴黎的樂彼路，當年梵谷和西奧就住在這條路的54號。煎餅磨坊在1939年被評定為歷史古蹟，如今現址是一家餐廳，主廚曾任職米其林三星餐廳，加上蒙馬特本來就是觀光區，所以從世界各地慕名而來的遊客不少。從餐廳的內部陳設可看到煎餅磨坊的歷史。

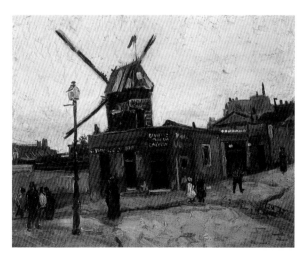

煎餅磨坊　1886年秋天
油彩‧畫布　38.5×46cm
荷蘭渥特羅　庫勒穆勒美術館

許多畫家都畫過「煎餅磨坊」，但他們大多彩繪磨坊內部的歌舞昇平，很少人以這樣冷清的色調，描繪磨坊的外觀。梵谷甚至在前景加上深色的人影，讓整個畫面更顯得安靜蕭索。

看看其他畫家筆下的「煎餅磨坊」

如果不把其他畫家的作品並列出來，很難想像梵谷和他們畫的是同一個地方。從這裡或許可以看到梵谷和其他的巴黎畫家的不同之處，他或許會和畫家朋友在此相聚，高談闊論他的繪畫理想，但是在創作的道路上，梵谷始終是一個人默默地走自己的路，很難融入那片歡樂喧譁的氣氛。

雷諾瓦的煎餅磨坊，應該是大家最熟悉的作品。他畫的是磨坊的露天庭院，每到假日午後，巴黎工人總愛來這裡跳舞放鬆一下。整幅畫充滿溫暖歡樂的氣氛。

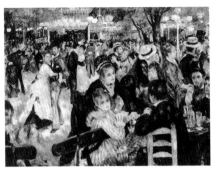

煎餅磨坊的舞會　1876年
油彩・畫布　131×175cm
法國巴黎　奧賽美術館

雷諾瓦　1841～1919
Pierre Auguste Renoir

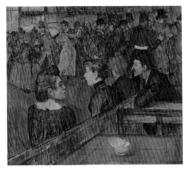

煎餅磨坊的舞會　1889年
油彩・畫布　88.9×101.3cm
美國芝加哥　芝加哥藝術學院

羅特列克　1864～1901
Henri de Toulouse-Lautrec

畢卡索初到巴黎也在蒙馬特落腳，當時他才十九歲，在他眼中，這裡代表著頹廢、奢華，黑暗中最醒目的就是迷濛的燈光和女人鮮豔的紅唇，給人一種神祕危險的感受。

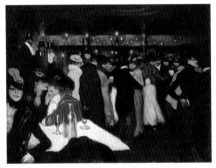

煎餅磨坊的舞會　1900年
油彩・畫布　88×115cm
美國紐約　古根漢美術館

畢卡索　1881～1973
Pablo Picasso

羅特列克成天流連在這些夜總會中，這幅畫的取景角度，幾乎和雷諾瓦完全相同，但線條筆觸和整幅畫的氣氛，卻又有天壤之別。羅特列克如實畫出舞池景像，沒有刻意營造歡樂和諧的氣氛，畢竟來這種地方的人，有的為了尋歡，有的特別落寞，還有些醉翁之意不在酒。這才是真正的人生百態。

◎ 巴黎風景

　　梵谷一到巴黎，西奧就迫不及待的引薦哥哥加入藝術團體，認識那些他經常提起的印象派畫家。梵谷確實和其中幾位交上朋友，也學到不少印象派的色彩和技法，讓他的畫作開始明亮起來，色彩也越來越飽滿鮮豔。

　　從荷蘭的鄉間小鎮來到五光十色、人文匯聚的巴黎，梵谷眼中的巴黎是怎樣的風景呢？巴黎在這兩年內的變化其實並不算太大，但是透過梵谷的描繪，畫作中的巴黎風景，卻有相當明顯的改變。

　　然而梵谷對於印象主義並不是照單全收，事實上他來到巴黎的這一年，正好也是印象派最後一次舉辦聯合畫展。印象派從一八七〇年代發展至此也超過十年了，有些畫家中途退出，也有些新畫家陸續加入，到最後中生代和新生代畫家出現嚴重的意見分歧，從此各自分頭追尋自己的繪畫方向。當時除了印象派，也有更進一步的點描派，或完全走向相反方向的象徵主義，認為繪畫要能表現思想、情緒，要有更深層的思索。此外還有以高更為首的景泰藍主義、綜合主義，這也是反抗印象派過於科學的分析手法，他們認為繪畫最重要的還是情感投入，什麼線條、色彩都可以簡化省略，甚至可以不拘於物體本身的形與色。

　　梵谷並不屬於任何一個派別，他只是學習各派的技法，再挑出最適合自己的表現方式，最後整合出梵谷獨特的美學風格。等他前往南法，看到陽光燦爛的地中海景色，從此擺脫巴黎時期那種處處學習、臨摹的影子，梵谷式的風景就如同火餤燃燒一般，澈底的發光發熱起來。

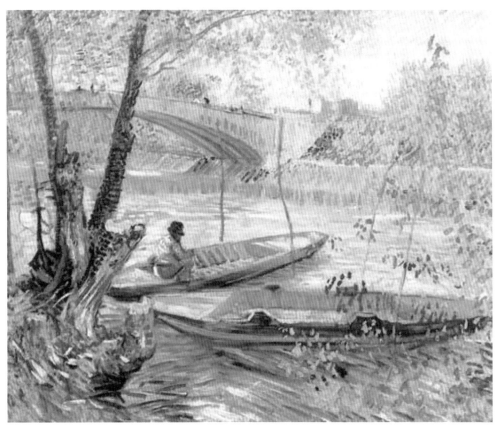

春天釣魚，克利西橋下
1887年春天
油彩·畫布　49×58cm
美國芝加哥　芝加哥藝術學院

這幅春釣的作品是梵谷隨同席涅克和貝納，前往巴黎近郊阿尼埃爾的寫生作品。巴黎市區擁擠不堪，新興工業讓整個城市烏煙瘴氣，當時的印象派畫家總愛背起畫架，去風光明媚的郊外寫生，捕捉大自然的光影變化。

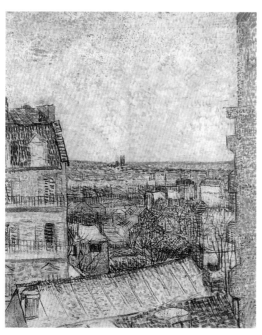

從梵谷房間看出去的巴黎風景
1887年春天
油彩‧畫紙　46×38.2cm
荷蘭阿姆斯特丹　梵谷美術館

梵谷和西奧住在樂彼街54號，感覺巴黎被四周的牆壁圍住了，不再像無邊際的海洋，這也表示梵谷更深入這個城市了，印象派的竇加曾住在這條街的50號，羅特列克也住在轉角不遠處。此時梵谷已經完全擺脫荷蘭時期陰鬱厚重的風格，看得出他正在嘗試以點描派技巧勾勒巴黎的市景。

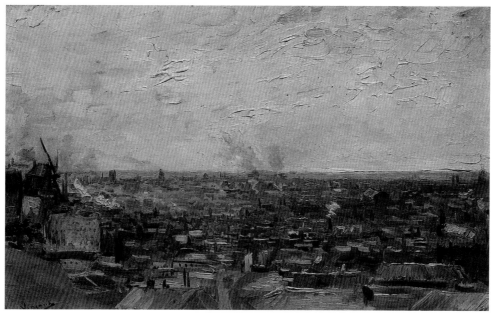

從蒙馬特看巴黎市區
1886年夏天　巴黎
油彩‧畫布　38.5×61.5cm
瑞士巴賽爾　藝術博物館

梵谷在該年三月抵達巴黎，住在蒙馬特山丘，從高處望下去，屋頂間錯落著黑色煙囪，吐出的廢氣造就整個灰濛濛的天空。此時的巴黎彷彿一片無垠的海洋，正等待梵谷去發掘其中的奧祕。

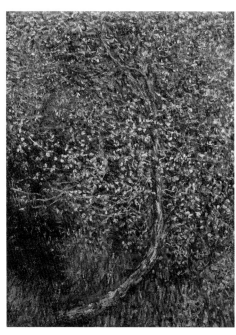

蘋果樹　1880年
油彩·畫布　私人收藏

莫內 Claude Monet
1840～1926

樹木與樹叢
1887年夏天
油彩·畫布
46×36cm
荷蘭阿姆斯特丹
梵谷美術館

梵谷很少畫這樣的寫生作品，這完全是參考莫內的畫作「蘋果樹」
（上圖），以印象派的技法表現大自然的光影。畫面只見綠色筆觸
和黃色的點點光影，這不是寫實的樹林，但畫中自有一股綠意盎
然，蓬勃茂盛的生命力。

◎ 巴黎的日本浮世繪

　　說到影響梵谷風格的畫派，就不能不提起日本的浮世繪，梵谷還在安特衛普的時候，就已經對浮世繪產生興趣，還買了一些圖片來裝飾房間牆面。巴黎是個兼容各國文化的大都會，曾在1867年舉辦過世界博覽會，從此日本風大盛，巴黎的仕女會穿日本和服過過癮，甚至在社交沙龍也要擺上一面東方屏風應應景。梵谷在巴黎的第一個冬天幾乎就是在賓格的藝廊消磨的，曾經去過日本的賓格，因為熱愛東方藝術，而引進大量的浮世繪作品。這種彩色印刷木版畫價格低廉，梵谷自己就收藏了好幾百張。

　　早在梵谷之前，馬奈、莫內等人就曾經把這種東方元素加入自己的作品當中。但梵谷應該是頭一個以「照樣複製」的方式，完整臨摹日本的浮世繪作品。梵谷早年也經常臨摹米勒的畫作，這是他獨自摸索、無師自通的苦學方式。但他總共只臨摹了三張作品，包括〈日本婦人〉、〈盛開的梅樹〉和〈雨中大橋〉，之後他就進入第二階段，開始活用這些東方藝術的元素，不再一味臨摹了。

◎ 梵谷臨摹歌川廣重的作品

　　浮世繪採用非常鮮豔的色彩，而且有許多平塗飽滿的色塊。梵谷從這些浮世繪學到了色彩與線條，他相當喜歡這種強烈的明暗對比，黑就是黑，白就是白，不像印象派的畫作幾乎找不到黑色，梵谷從浮世繪得到啟發，只要運用得當，黑色也可以產生強而有力的視覺效果。

　　梵谷也從中學到木刻畫俐落簡潔的線條，比起印象派短截、破碎的筆觸，或點描派那種細密、理性的色彩安排，浮世繪的俐落線條另有一番直爽乾脆的趣味。同時這類浮世繪風景經常以斜角式的構圖，來營造平面中的景深，這也是梵谷很喜歡的技巧，他畫過一幅〈阿尼埃爾的塞納河橋〉，幾乎就是印象派版本的「大橋驟雨」。

從最初的照本臨摹，進而汲取其中精髓，梵谷學會更純粹、大膽的用色和線條勾勒，在他日後的經典作品中，我們不時能看見東方文化對梵谷的影響，藝術果真無國界，在十九世紀末期，東西文化的交流融合，開出最美麗的花朵。

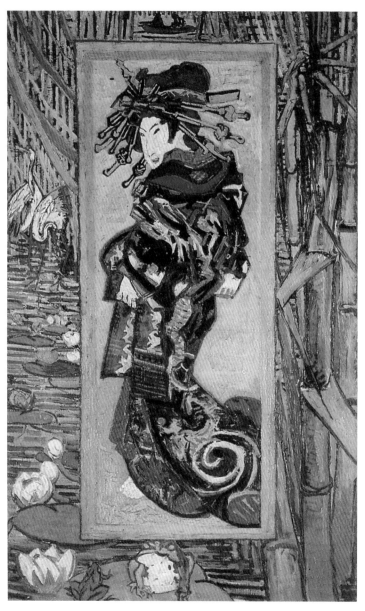

日本婦人（仿溪齋英泉）
1887年9～10月
油彩‧畫布　105×60.5cm
荷蘭阿姆斯特丹
梵谷美術館

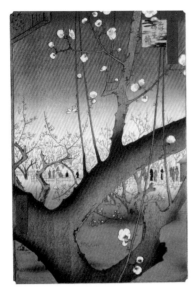

江戶名勝百景：龜戶梅園　1857

歌川廣重　1797～1858
Utagawa Hiroshige

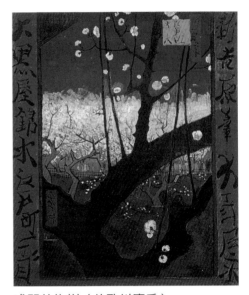

盛開的梅樹（仿歌川廣重）
1887年9～10月
油彩・畫布　55×46cm
荷蘭阿姆斯特丹　梵谷美術館

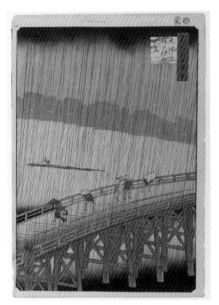

江戶名勝百景：大橋驟雨

歌川廣重　1797～1858
Utagawa Hiroshige

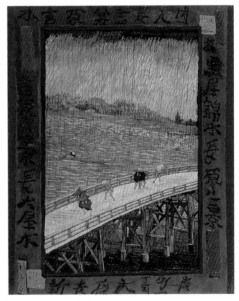

雨中大橋　1887年9～10月
油彩・畫布　73×54cm
荷蘭阿姆斯特丹　梵谷美術館

阿尼埃爾的塞納河橋
1887年夏
油彩‧畫布　53×73cm
美國休士頓　曼尼收藏博物館

梵谷這幅畫作融合了印象
派色彩，及浮世繪的平面
構圖手法，和歌川廣重的
〈大橋驟雨〉頗有異曲同
工之妙。

日本女人　1876年
油彩‧畫布　231×142cm
美國波士頓美術館

莫內 Claude Monet　1840～1926

莫內早在十年前就完成了這幅〈日本女人〉。
只不過他並非臨摹浮世繪作品，而是讓太太穿
上和服，表現東方趣味，當時在巴黎日本風盛
行，這樣的畫作往往能賣到較好的價錢。

寬政三美人
喜多川歌 Kitagawa Utamaro　1753×1806

浮世繪是日本的平民藝術，內容大多描
繪日常生活、風景、戲劇，這類作品大
多是木刻版畫，但也有手繪的畫作。

◌ 靜物的生命力：鮮花與破鞋

　　梵谷在巴黎期間，比較少畫貧民餐桌上的食物、水果了，受到印象派明亮的色系影響，這段時期他專注於色彩的學習，剛好梵谷在巴黎大病一場，許多朋友天天帶鮮花上門探視，所以梵谷畫了一系列的花卉靜物，大概有四十多張，其認真程度不亞於荷蘭時期的農民素描。這些靜物作品或許還不是梵谷的經典名作，但是從中可以看出梵谷學習色彩運用的決心。透過這個階段的磨練之後，梵谷對於各種不同色調的搭配更加得心應手，深知色彩的力量是多麼驚人，日後才能交出〈鳶尾花〉、〈向日葵〉等耀眼的成績單。

　　事實上巴黎時期也是梵谷開始描繪向日葵的第一階段，只不過這段期間向日葵是剪枝放在桌上，純粹只是練習作畫的靜物。等到了南法亞耳，看到當地一片黃澄澄的向日葵田後，梵谷常常把向日葵帶回來插瓶，描繪這種太陽花從盛開到枯萎的生命週期，才發現向日葵的獨特魅力。

　　除了美麗綻放的五彩花卉以外，梵谷這段期間的靜物作品還包括〈鞋子〉，但不是流行時髦的新鞋，而是穿得破破爛爛，皮面外翻，處處可見灰塵髒污、補釘裂痕的舊鞋。如果鮮花代表梵谷運用色彩的新生，那舊鞋就象徵他一路走來的辛苦。

　　為了成為畫家，梵谷確實走了很長的一段路，他在比利時期間窮到幾天沒東西吃，卻可以帶著素描作品，花了整整三天的時間，徒步到八十公里外的牧師好友家請益。可想而知抵達時的模樣有多麼憔悴狼狽了。

　　梵谷到郊區寫生也是這樣一步一腳印，每天背著畫具走幾公里路，僅以乾硬的麵包果腹，非常刻苦地實現自己的夢想。梵谷簡直就像藝術道路上的苦行僧，所以這雙殘破不堪的鞋，在他眼中顯得格外有意義。

　　整幅畫看似重溫過去陰暗、寫實的風格，但舊鞋就適合這種樸實簡單的調性。況且梵谷用了溫暖的橘色來畫鞋，再襯以對比的藍色背景，最後以白點突顯短靴的細部。讓整幅畫變得很有生命力，比起五彩繽紛的花朵，這雙破破爛爛的舊鞋一點也不遜色。

梵谷利用鮮豔綻放的花朵，來揣摩色彩的安排和掌握。圖一～三是平常的習作，圖四～九是梵谷自認較滿意的作品，他在這些作品上簽了名，有的還加上年份，梵谷自己也覺得這些畫作是他從黑暗走向繽紛色彩的里程碑。

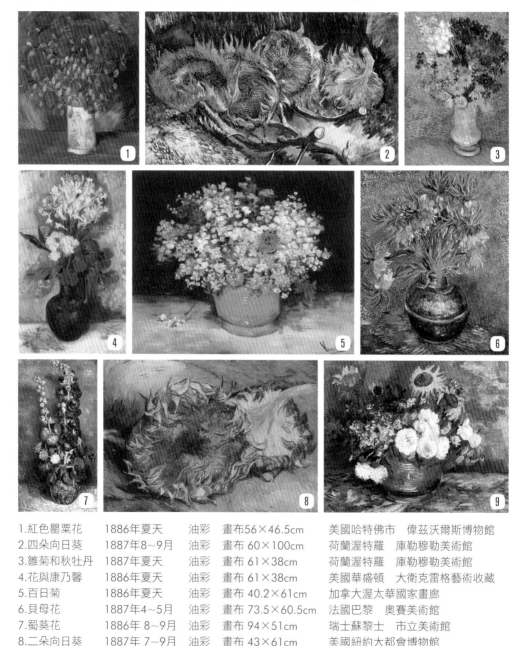

1.紅色罌粟花　　1886年夏天　　油彩　　畫布56×46.5cm　　美國哈特佛市　偉茲沃爾斯博物館
2.四朵向日葵　　1887年8～9月　油彩　　畫布60×100cm　　荷蘭渥特羅　庫勒穆勒美術館
3.雛菊和秋牡丹　1887年夏天　　油彩　　畫布61×38cm　　荷蘭渥特羅　庫勒穆勒美術館
4.花與康乃馨　　1886年夏天　　油彩　　畫布61×38cm　　美國華盛頓　大衛克雷格藝術收藏
5.百日菊　　　　1886年夏天　　油彩　　畫布40.2×61cm　加拿大渥太華國家畫廊
6.貝母花　　　　1887年4～5月　油彩　　畫布73.5×60.5cm　法國巴黎　奧賽美術館
7.蜀葵花　　　　1886年8～9月　油彩　　畫布94×51cm　　瑞士蘇黎士　市立美術館
8.二朵向日葵　　1887年7～9月　油彩　　畫布43×61cm　　美國紐約大都會博物館
9.花與向日葵　　1886年　　　　油彩　　畫布50×61cm　　德國曼海姆美術館

破舊的鞋子也象徵梵谷身心俱疲。雖然在巴黎有弟弟照應，梵谷的生活應該不像過去那麼拮据。但經常三、五天不吃東西的梵谷，患了嚴重的胃病。也常鬧牙痛，牙齒幾乎全掉光了。據說還有癲癇症，導致脾氣暴躁，梵谷每到一個地方，幾乎都會和人吵架起衝突。

　　如今和弟弟住在同一個屋簷下，兩年下來對彼此都是折磨痛苦。西奧被梵谷搞得神經衰弱，還曾寫信向妹妹訴苦，表示梵谷有時像個天才畫家，溫和又高尚，但有時又像充滿怨恨的自我本位者，讓人難以忍受。

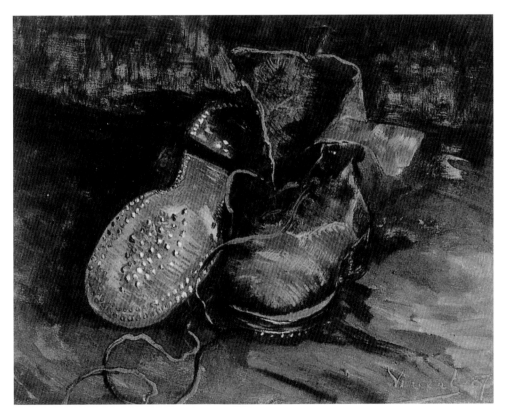

一雙鞋　1887年初
油彩・畫布　34×41.5cm
美國巴爾的摩　巴爾的摩美術館

想必梵谷也不好受，一身病痛，畫作又賣不出去，心情更是抑鬱，以往還能寫信向西奧發牢騷，如今和弟弟也經常起口角，關係越來越緊繃，縱使有滿腔的悲憤、壓力也無處宣洩，看來都市終究不適合梵谷，兩年已經接近他能忍受的臨界點。

　　梵谷決心到南法重新開始。臨走前他並沒有當面向弟弟辭行，而是去市場買了紅、黃、紫三種顏色的花，帶回公寓插瓶，底下壓著一張辭別的紙條，接著又穿起破舊的鞋子，往下一個目標前進。

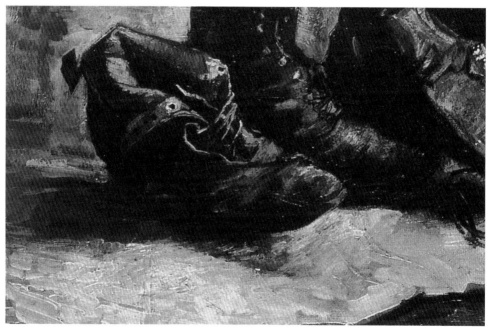

三雙鞋　1886年12月
油彩‧畫布　49×72cm
美國劍橋　哈佛大學費哥美術館

梵谷在繪畫的道路從不喊累，為了達成目標，他踩著破鞋，一步一步向前走去。破舊的鞋子正代表梵谷付出的努力。

◎ 巴黎人：唐居老爹

梵谷在巴黎認識的朋友當中，最值得一提的就是唐居老爹，唐居在蒙馬特開了間畫具店，梵谷作畫用的紙筆顏料，就是向唐居老爹買的，與其說是「買」，其實大多是「賒」的。因為梵谷連吃飯都成問題，哪裡有餘錢買作畫材料？幸好唐居老爹對這些窮困的畫家很好，總是盡可能幫助他們，甚至還提供場地，替他們辦畫展，希望他們早日出人頭地。

這些不受學院派接受，提倡現代藝術的新生代畫家如秀拉、塞尚、高更、梵谷都曾經在這家小店展示過作品，這麼一來就有機會賣出畫作，唐居老爹總想幫助這樣的年輕人。當然這種古道熱腸和自掏腰包的行為，常讓唐居太太看不過去，老是為此和唐居老爹吵架。

唐居老爹曾經歷過巴黎公社成員，那段轟轟烈烈的日子，夢想著由工人和中下階層組織一個自治的民主共和國，可惜巴黎公社沒能維持多久，唐居老爹還因此入獄，他的社會主義烏托邦徹底幻滅了，但他還是相當關懷那些貧窮弱勢的族群，鄙視滿身銅臭的資產階級。因此他和梵谷特別投緣，兩人都關心中下層階級的生活，總有聊不完的社會理念，再加上梵谷可能是他看過生活最清貧，卻依然努力為夢想奮鬥的人，這一定讓唐居老爹想到年輕時的自己，他們的前衛理念總是被世人誤解、漠視，甚至嘲笑，因此他比一般人更願意支持、鼓勵他們，他也因此贏得「老爹」這個充滿情感及愛戴的稱謂。

如果唐居老爹知道他曾經熱情支持過的這群畫家，日後都成了留名青史的偉大藝術家，他一定也非常驕傲、開心吧？

梵谷在一八八七年替唐居老爹畫過兩張肖像，兩張風格非常類似，老爹的背後布滿色彩繽紛的日本浮世繪，正是梵谷在巴黎期間熱衷收藏的，唐居老爹的畫具店也販賣這些畫作，這也是他們的共同喜好。看得出來唐居老爹不太習慣當畫家的模特兒，只見他穿上外套，戴上帽子，雙手在前方交疊，一副正襟危坐的樣子。梵谷似乎想透過這樣的作品表現東西文化的融合。感覺唐居老爹和背後的浮世繪是沒有景深距離的，唐居老爹就像浮世繪的一部分，和身邊的和服女子、富士山合而為一了。

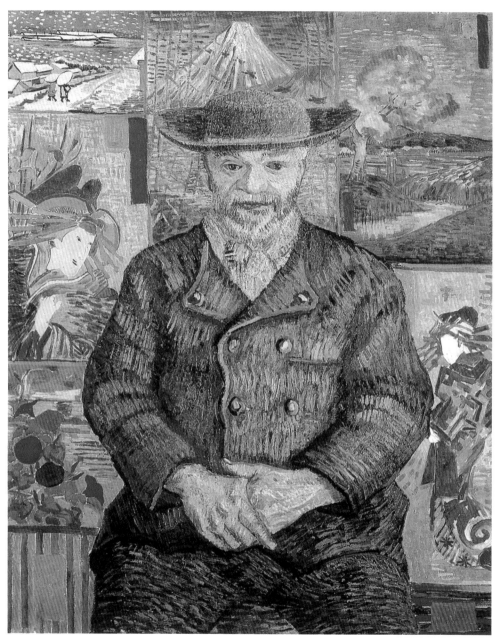

唐居老爹　1887年　秋天
油彩・畫布　92×75cm
法國巴黎　羅丹美術館

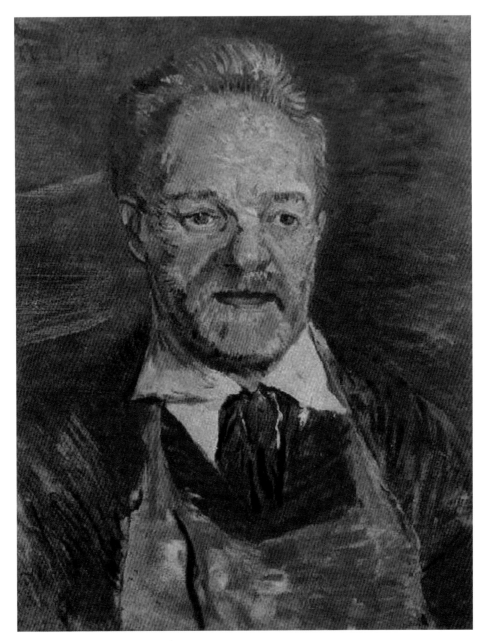

唐居老爹　1886～1887年冬天
油彩·畫布　47.0×38.5cm
丹麥哥本哈根　新嘉士伯藝術博物館

其實梵谷早一年就替唐居老爹畫過肖像，這張的手法較為傳統，唐居老爹的姿勢也
比較怡然自得。

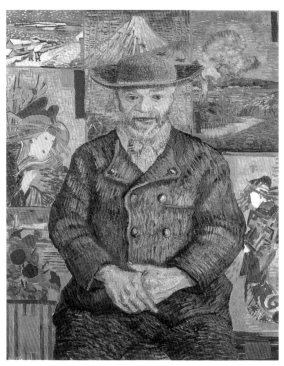

唐居老爹　1887年　秋天
油彩·畫布　92×75cm
法國巴黎　羅丹美術館

梵谷在1887年秋天又替唐居老爹畫了一張肖像，這個結合日本浮世繪的表現方式，就是後人熟悉的版本。老爹頭上正好是日本神聖的富士山，梵谷多少有感念、敬重唐居老爹的意思。

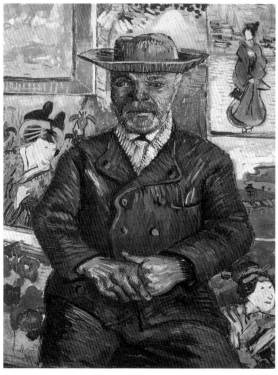

唐居老爹　1887～1888年　冬天
油彩·畫布　65×51cm
私人收藏

乍看之下這兩幅作品很類似，但是細看兩者臉部的筆觸和色彩，就知道梵谷的技法越來越大膽奔放。唐居老爹的鬍子變得花花綠綠了，身體周圍還被梵谷以紅色的輪廓線圈起，好像他也是一張浮世繪，是剪下來貼在畫面正中央的，和背後的浮世繪牆面完全沒有間隔距離。

賽加托麗在鈴鼓酒館

◌ 巴黎人：奧古絲蒂娜・賽加托麗

　　梵谷在巴黎還有一位比較談得來的朋友，那就是鈴鼓酒館的女老闆賽加托麗。賽加托麗是義大利人，我們對她所知不多，只知道她年輕時應該很漂亮，做過風景派畫家柯洛和學院派畫家傑洛姆的模特兒，曾經和一名畫家同居，有一個非婚生的兒子，她以酒館女老闆的身分出現時，已經是四十多歲的中年婦人了。

　　或許是因為模特兒出身，賽加托麗對這群流連蒙馬特的畫家多了一分親切感。酒館也成為窮畫家經常光顧的地方，賽加托麗讓這群畫家在店裡舉辦畫展，梵谷也在其中，他曾經展出浮世繪收藏，還有許多在巴黎時期畫的自畫像，只不過其他畫家如羅特列克、貝納都在這裡成功賣出作品，只有梵谷的作品始終乏人問津。

　　如今賽加托麗年華老去，知名畫家大概不會再找她當模特兒了，但是她又擺了幾次姿勢讓梵谷作畫，有可能是梵谷很窮，請不起其他模特兒，也可能是賽加托麗回憶起年輕的時光，所以也樂於再成為梵谷的模特兒，除了這張鈴鼓酒館的坐姿畫像，梵谷生平少數幾張裸女習作，也是以賽加托麗為模特兒畫的，據說〈義大利女人〉這張作品，畫中女子依然是賽加托麗。

　　難怪有人臆測她和梵谷有一段情，不管是真是假，至少賽加托麗是梵谷在巴黎少數幾個談得來的朋友。

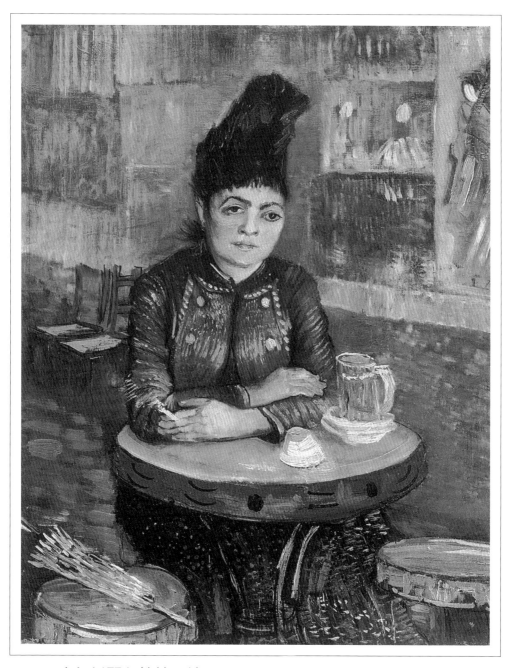

賽加托麗在鈴鼓酒館 1887年2~3月
油彩·畫布 55.5×46.5cm 荷蘭阿姆斯特丹

一位年輕貌美的義大利女孩，是如何千里迢迢跑到巴黎來尋夢？她又是如何從模特兒的身分，成為經營小酒館的老闆？想必她的一生必定有許多精彩、辛苦的故事。看到歷經滄桑，整天以菸酒為伴的賽加托麗，讓同樣遠赴巴黎尋夢的梵谷感觸良多，彷彿從賽加托麗身上看到自己的心事重重。不管巴黎再怎麼熱鬧喧囂，似乎無法驅散畫中那種靜得可怕的落寞與孤獨。

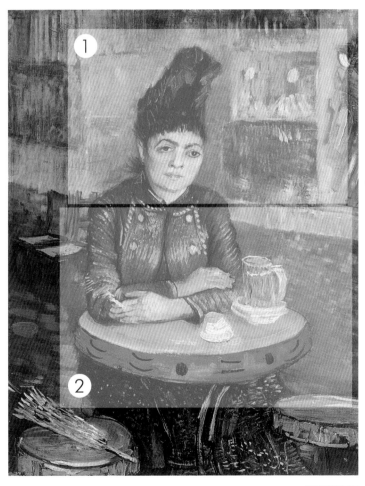

解析說明如下

1 茫然的眼神，失焦的背景 🔍

雖然背後同樣是整個牆面的浮世繪海報，但畫面模糊失焦，和〈唐居老爹〉那種合而為一的效果完全不同。感覺這些浮世繪快要融成一片綠色的牆。就如同前方的賽加托麗，雖然她的髮飾誇張火紅，不遜於色彩鮮豔的浮世繪，但是她的雙眼沒有聚焦，感覺有些茫然失神，不知在想什麼。

🔍 菸酒是孤獨的良伴 2

酒館的桌面是鈴鼓製成的，這也是店名的由來，客人還沒上門，賽加托麗獨自坐在店內，少了熟悉的喧鬧忙碌，獨坐的女老闆似乎顯得有些落寞，升斗小民沒有太大嗜好，一杯酒、一根菸，多少不如意的時候，就是靠這兩個「好朋友」度過的。

斜躺的美女　1887年初
油彩・畫布　38×61cm　私人收藏

梵谷很少畫裸女的作品，不過他在巴黎期間畫了幾張正、背面的斜躺裸女，據
說模特兒就是賽加托麗。

奧古絲蒂娜　1866
油彩・畫布　132.4×97.6cm
美國華盛頓　國家畫廊

柯洛 Camille Corot　1796～1875

畫中就是年輕的賽加托麗，她有義大利人的高鼻子
和深邃眼睛，是一位相當特別的南歐美女。再回頭
看看梵谷的畫作，二十多年的歲月，在她身上留下
多少痕跡……。

義大利女人　1887年12月
油彩・畫布　81×60cm　法國巴黎　羅浮宮

畫中女子可能就是賽加托麗，同樣的高鼻子和厚唇，梵谷把她的臉龐和雙手塗得花花綠綠，身上的衣服也是紅與綠的強烈對比，上方和右方還有日本皺紋紙般的條紋邊框。感覺非常搶眼，非常有裝飾性，這幅畫像無疑是梵谷在巴黎期間最大膽的作品。

亞耳的光與熱

1888.2 ▶ 1888.12

◎ 在亞耳找到自己的風格

灰濛濛的巴黎天空，壓得梵谷喘不過氣，他的身心狀況越來越糟，塞尚勸他到南法靜養，那裡的陽光比任何地方都溫暖明朗，羅特列克則強烈推薦亞耳（Arles），那裡安靜乾爽、色彩鮮豔，很有日本式的清朗風格。梵谷果真收拾行囊，在一八八八年二月離開巴黎，隻身前往陌生的普羅旺斯，構築他的藝術烏托邦。

向日葵與亞耳小鎮

歐洲各地常見一整片的向日葵田，不過亞耳小鎮因為梵谷的加持，簡直就像一個向日葵鎮，鎮外有壯觀的花田，鎮上有各式各樣的相關紀念品，吸引全世界的遊客跟著梵谷的腳步，前來追逐金黃燦爛的向日葵美景。

亞耳並沒有讓梵谷失望，這裡陽光燦爛，清新可喜，讓他找回對大自然的熱愛，亞耳的光與熱熟成了一位偉大的藝術家，梵谷找到自己的風格，源源不絕的創作動力，使他畫出〈向日葵〉、〈隆河上的星光〉等經典名作。

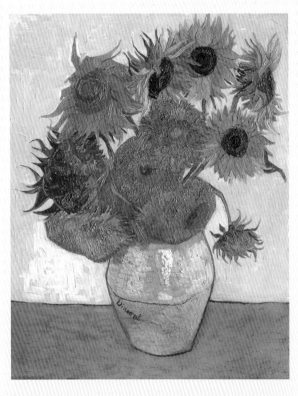

十二朵向日葵
1888年8月
油彩・畫布　91×72cm
德國慕尼黑　新繪畫陳列館

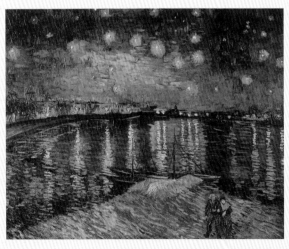

隆河上的星光
1888年9月
油彩・畫布　72.5×92cm
法國巴黎　羅浮宮

⚙ 生前的恐懼，死後的榮耀

這段期間他又重新開始天天寫信給西奧，還找來巴黎時期認識的畫友高更，要一起作畫築夢。但無奈亞耳的光與熱也讓許多潛藏的問題爆發出來，導致駭人聽聞的「割耳事件」發生，梵谷的精神狀況讓人憂心。

亞耳的居民開始排斥、懼怕他，到最後梵谷也擔心無法控制自己，主動請求到聖黑米（Saint Remy）的精神病院去休養。

或許梵谷正漸漸步上悲劇性的終點，但亞耳期間無疑是他燃燒生命和熱情的全盛時期。

當年亞耳的居民連署寫了請願書，希望把看似瘋狂的梵谷趕出鎮上，鄰居小孩也常圍在屋子四周或爬上窗戶偷看，把梵谷當成某種怪物似的。

如今再踏上亞耳街頭，這裡處處可見梵谷的影子，街上賣的是梵谷畫作的明信片、T恤，商店賣的是與梵谷相關的紀念品、書籍，還有專門的「梵谷紀念館」，整個小鎮以明亮的鮮黃色點綴，處處可見盛開的向日葵，梵谷在當地大受歡迎，每年吸引無數的觀光客前往朝聖。

這裡儼然成了「梵谷鎮」，梵谷成了一種榮耀。想想有些諷刺，也讓人有些不勝唏噓。如果梵谷地下有知，會不會也感嘆不已？

當今的亞耳與咖啡館

梵谷在二十世紀紅透半天邊，後來的店家乾脆把店面裝修成梵谷畫作中的模樣，還把店名取為「夜間咖啡館」，吸引不少觀光客前往拍照朝聖。

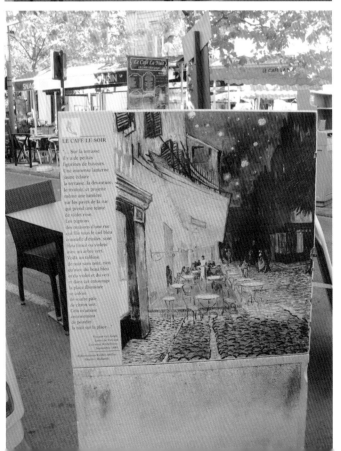

靠近亞耳的小徑　1888年5月
油彩‧畫布　61×50cm
德國基爾　波曼基金會

亞耳（Arles）位於法國南部的普羅旺斯省，歷史可遠溯到羅馬時代，鎮上還有保留著當時的圓形劇場和迴廊，不過梵谷不愛歷史古蹟，吸引他的是亞耳的藍天綠地，他在這裡畫下一幅幅美麗的風景。

聖瑪麗的海景
1888年6月
油彩・畫布　44×53cm
俄羅斯莫斯科
普希金美術館

梵谷也畫過海景，他居
住在亞耳期間，還在地
中海沿岸的聖瑪麗小鎮
停留了一星期，並畫了
幾幅海景畫。

紅葡萄園　1888年11月
油彩・畫布　75×93cm
俄羅斯莫斯科　普希金美術館

這幅畫作繪製於高更在亞耳停留的期間。梵谷的用色和構圖多少受到一些影響。
值得一提的是這幅作品是梵谷生前唯一賣出的畫。

◌ 有朋自遠方來

　　高更曾經告訴過梵谷，當船上水手必須卸下重貨或拉錨的時候，他們會齊聲唱和，藉以鼓舞士氣來發揮力量，梵谷覺得這正是藝術家所欠缺的精神，如果那些窩在蒙馬特的頹廢畫家能團結起來，一起為理想努力，最後必定能成功的。

　　所以當梵谷知道高更同意他的計畫，確定要到南方來共同創作，他是真的是懷抱著期待的心情拚命作畫，美麗的畫作是黃屋最好的裝飾，同時也想讓高更看到自己的努力。

　　但梵谷給自己的壓力太大，常常煙酒過量，弄得身心俱疲，常覺得快要崩潰了，但是一想到高更隨時會抵達，他又打起精神，覺得未來還是可以期待。梵谷特地畫了一張自畫像要獻給高更，畫中的他疲倦清瘦，但神情莊嚴，充滿決心和毅力，同時也是一張最樸素、最沒有裝飾的自畫像，梵谷把為藝術獻身的自己，虔誠地送給高更，打算和他開創更光輝燦爛的榮景。

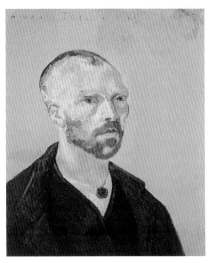

獻給高更的自畫像　1888年9月
油彩・畫布　62×52cm
美國麻省哈佛大學福格美術館

高更在出發到亞耳之前，曾經寄
一張自畫像給梵谷，或許這也是
他打算畫一張自畫像回贈的原
因。這群在巴黎認識的畫家朋友
偶爾會這樣交換作品，頗有彼此
鼓勵、惺惺相惜之意。

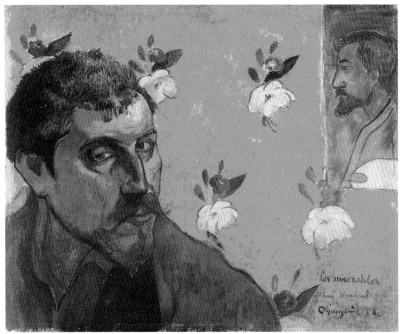

自畫像：悲慘世界　1888年
油彩・畫布　45×55cm
荷蘭阿姆斯特丹　梵谷美術館

高更 Paul Gauguin　1848～1903

高更把這幅自畫像送給了梵谷。這兩位畫家之後雖然分道揚鑣，從此不
再見面，但還是維持書信往來，聊聊彼此的創作計畫，畢竟他們沒有什
麼深仇大恨，只是不適合住在一起而已。

※ 期望的心情

　　梵谷幫高更準備了舒適的客房，兩人開始了一段共同創作的短暫生活。這段日子梵谷畫了兩張椅子，分別代表自己和高更兩人，以這種用靜物象徵人物的方式，可說是相當罕見，也很有意思的「肖像畫」。

　　這兩張椅子乍看之下很類似，但房間擺飾、椅子本身卻有很多細微的差別，例如梵谷的房間只是一般的磚地，簡單的木椅，而這把木椅是梵谷在搬進黃屋時，買了兩張堅固的木床和十二把木椅中的其中一把。反觀高更的房間，椅子是有扶手和軟墊的休閒椅，地上還鋪著美麗的地毯，看起來就比梵谷的房間更加寬敞舒適，梵谷將較大的房間讓給高更，好傢俱也留給客人使用。顯現他對遠來的貴客相當重視和期待。

　　梵谷完成這兩張畫作的時間點，剛好是「割耳事件」發生的前夕，這兩張椅子不但突顯了兩人的差異，竟也像在預告即將發生的事件。原本梵谷是那麼期待與志同道合的畫友，一起開創藝術的榮景，誰知道短短兩個月的相處，兩人竟爆發難以挽回的衝突。據說梵谷在醫院休養幾個星期後，返回黃屋還是繼續修飾這兩幅椅子畫作，但高更已經離開，理想也破滅了，房間徒留的空椅，更顯得孤寂。

　　兩張相對的椅子，等待著兩位懷抱理想的畫家，他們的交集或許激發出一些火花，卻存在著更大的差距，當兩張椅子這樣並排放在一起，所有的差異一一現形。

　　梵谷的椅子是白天取景，他是日出而作，日落而息的樸實農夫，簡單的木椅、磚地就是最好的代表。一旁的洋蔥已經發芽，乏人問津，卻依然堅撓不屈。草編的坐墊、沒有曲線裝飾的椅架，這就是梵谷最穩固的休憩。

　　高更的椅子顯然是夜間取景，點燃的蠟燭和燈光，照亮了過度裝飾的房間，高更的椅子有優美的裝飾曲線、舒適的軟墊，顯得比較優雅、自負，生活較揮霍，是喜歡美食華服、聲色娛樂的風流人物，享受世俗的一切。像高更這樣的人，與衣著邋遢、經常有一餐沒一餐的梵谷一起居住生活，想必會有不少磨擦和口角。

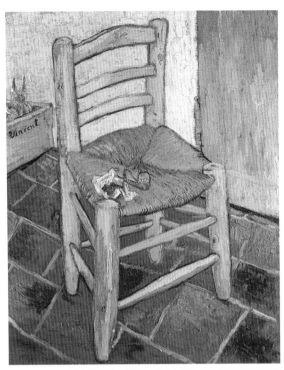

梵谷的椅子　1888年12月

油彩・畫布　93×73.5cm
英國倫敦國家畫廊

梵谷在房間的角落，放置了一個木箱，裡面裝著發芽的洋蔥。還在木箱上簽名。梵谷的椅子上擺著便宜的菸斗和菸草，都是他每天會用到的東西。樸實的擺設、平凡的農作物，這些都說明了梵谷就像農夫一樣，是個勤奮耕耘的畫家。

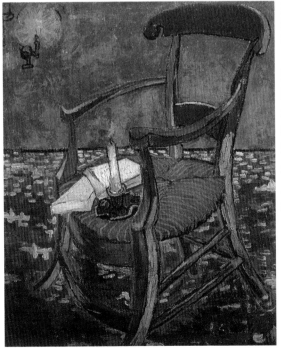

高更的椅子　1888年12月

油彩・畫布　90.5×72.5cm
荷蘭阿姆斯特丹　梵谷美術館

高更房間的一側是一盞造型優美的煤氣燈，明亮的燈光宛如在角落開出一朵燦爛的黃花。也讓高更的房間顯得較為優雅華麗。高更的椅子擺著蠟燭和兩本自然主義的小說，與梵谷相比是相對優雅的物品，可見兩人雖然歧見日深，但梵谷對於高更還是相當推崇的。

◎ 藝術家的交流

　　高更和梵谷共同生活的這段期間，撇開這兩人格格不入的個性與後來發生難以彌補的歧見。其實他們兩人會一起去酒館，高談他們的藝術理念，同時也會相約去逛美術館，一起出外寫生，針對相同的主題或人物作畫，進行實質上的藝術交流，就像回到巴黎的那些日子，每天以畫會友，這是梵谷將近十年的創作生涯中，較不「寂寞」的一段時光。

　　他們之間雖然經常意見相左，不時起口角，但至少梵谷有了可以談論繪畫的對象，也從高更身上學到不一樣的繪畫技巧。

　　〈紀努夫人〉就是梵谷和高更一起激起的藝術火花，紀努夫婦就是經營車站旁咖啡館的老闆，梵谷是那裡的常客，也畫過咖啡館夜間的情景，但和紀努夫婦純粹只是店老闆和客人的關係，直到高更來了才改變這一點。像高更這種風流又自負的巴黎人，很快就擄獲紀努夫人的歡心，欣然同意擔任高更的模特兒，梵谷也就跟著畫了幾張紀努夫人的肖像。

　　梵谷擺好畫架，直接對著模特兒就畫了起來，由此可知兩人的作畫方式很不一樣。加上梵谷沒有受過正式的繪畫訓練，他的人體構造和人物表情自然沒有高更那麼純熟。

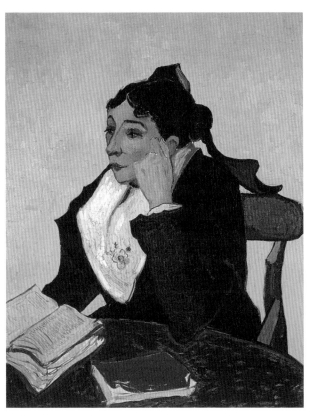

看書的紀努夫人
1888年11月
油彩‧畫布　91.4×73.7cm
美國紐約　大都會博物館

梵谷以他習慣的直式構圖和黃色背景來襯托紀努夫人。桌上原先放著紀努夫人的陽傘和手套，但後來梵谷又畫了幾幅類似的畫作，畫中的雨傘都改成書本了。這樣的畫面完全沉寂無聲，而紀努夫人怔怔出神，彷彿在沉思書中的詞句。這種極簡的畫面，反而突顯畫中人物的內心世界。

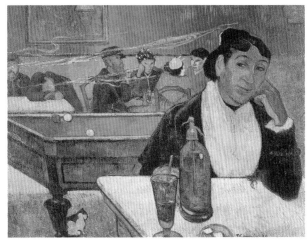

夜間咖啡館（紀努夫人）
1888年11月
油彩‧畫布　73×92cm
俄羅斯莫斯科　普希金美術館

高更 Paul Gauguin
1848～1903

高更是以橫式構圖描繪獨坐的紀努夫人，背景是咖啡館內的撞球檯和客人。畫面洋溢著喧鬧的談笑聲，紀努夫人的桌上擺著酒水，似笑非笑的表情，流轉的眼神，頗有中年老板娘的風情。

高更先作了碳筆素描，等練習夠了再配上咖啡館為背景，完成最後的作品。

高更覺得梵谷的畫作有諸多錯誤，經常忍不住「指導」一番，這段期間確實可以看到梵谷的創作受到高更的影響，例如梵谷反常地畫了一張熱鬧的〈亞耳舞廳〉，筆觸還是高更習慣的平塗法，要不是有高更在，大概很難把梵谷和歌舞昇平的場所聯想在一起。只是誰也沒想到短短兩個月的交集，兩人竟然會爆發那麼嚴重的衝突，還讓梵谷激動地割去一只耳朵，住進精神病院，一段美好的交流卻釀成憾事，實在讓人感到可惜。

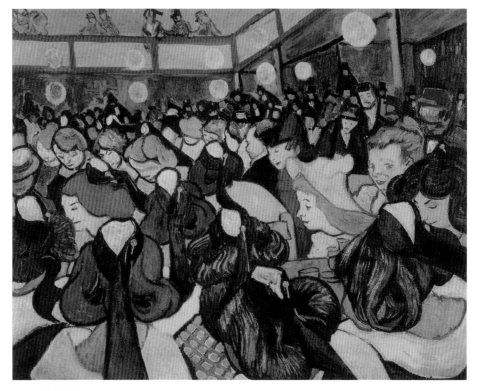

亞耳的舞廳
1888年12月
油彩‧畫布　65×81cm
法國巴黎　奧賽美術館

在高更來亞耳之前，梵谷不曾畫過這種熱鬧喧囂的舞廳，這幅畫的風格和色彩非常的「不梵谷」，這也是受到高更影響的作品。

◉ 生活與理念的差異

　　高更和梵谷在巴黎其實不算知交好友，兩人對於當時的藝術環境都有所不滿，也喜歡聊聊各自的理想，自然覺得講話挺投緣的。等到真正生活在一起，問題就漸漸浮現了。梵谷寫信告訴弟弟，高更一到亞耳，就已經找到他的女人；高更卻寫信告訴友人，梵谷活得像和尚，往往十天半個月才去一次妓院。光是這一件小事就可以看出兩人個性上的差異。

　　此外梵谷認為亞耳鎮就像他夢想中的東方日本，有著最燦爛的陽光，與畫不完的美麗風景。但高更卻覺得這種小鎮實在太可悲、太無趣，自己在亞耳像陌生人。他嚮往的是異國的原始叢林，有著發掘不完的驚奇。只可惜他身無分文，只能暫時棲身於此，靠西奧給他們的生活費過活、創作，他們把西奧給的生活費放在紙盒裡共同花用。

　　梵谷一心想完成優秀的作品，好寄給西奧展售，他計劃和高更一起磨顏料、釘畫框，多畫幾幅畫作，減少開支。刻苦慣了的梵谷，物質享受和娛樂幾乎是不存在的，因此梵谷難免覺得高更太常去妓院亂花錢，高更也抱怨梵谷完全沒有生活品質，屋裡的畫具顏料堆得亂七八糟，煮的湯更是難以下嚥，再怎麼理想崇高的藝術家，還是必須面對日常生活的柴米油鹽。

　　這段期間梵谷的自畫像，眉頭皺了起來，眼神也變得詭異，彷彿在質疑生活出了什麼問題。

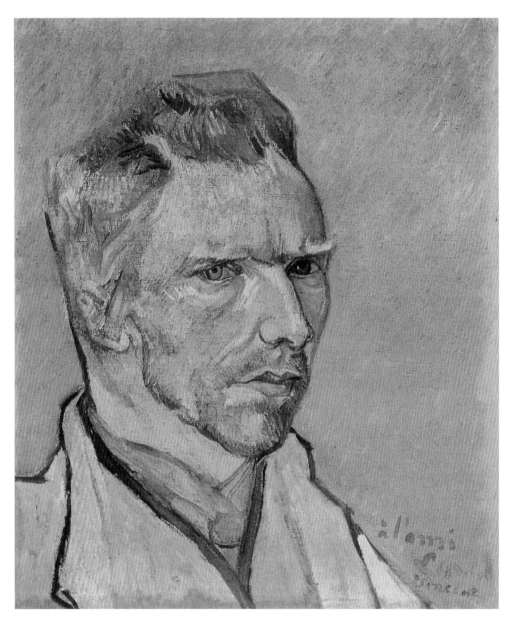

自畫像 1888年　11～12月
油彩 · 畫布　46×38cm
美國紐約　大都會博物館

雖然一樣是平塗的綠色背景，但梵谷九月那股莊嚴平靜的神情不見了，他的眼神讓人不安，
好像有什麼事要發生了，這是瀕臨崩潰之前，梵谷面對鏡中的自己，所完成的自畫像。

🔅 理想的幻滅

　　生活上的磨擦事小，梵谷和高更最大的衝突在於藝術理念的差異。高更認為梵谷風格浪漫，與自己喜愛的原始藝術情調有所差異。梵谷所熱愛的畫家，像米勒、德拉克洛瓦、林布蘭、蒙特切利等人，高更勉強可以忍受；而梵谷討厭的畫家，例如安格爾、拉斐爾和竇加，卻是高更所熱愛的。

　　風格喜好原是個人自由，但問題就在於高更一向自負。因為高更的畫作曾入選沙龍展，不像梵谷到現在一張畫也沒賣出去，因此他經常「好心指導」，批評梵谷的技巧不對、問題重重，而梵谷的脾氣連自己的弟弟也受不了，可想而知兩個人一吵起來，肯定是各持己見，相持不下。梵谷曾寫信告訴弟弟，他和高更為了林布蘭辯論起來，那就好像電流一樣激烈，往往一席話下來，他就像放光電流的電池一樣，整個人都筋疲力盡。

　　這樣的爭吵一多，讓原本就不喜歡亞耳的高更，不時嚷著要回巴黎。畫作經常被高更批評的梵谷，對自己也越來越沒信心，如果高更真的離開，他一心成立的「南方畫室」就幻滅了。但對高更來說，他只不過是懊惱自己在鄉下浪費了兩個月的時間。

　　長久累積下來的壓力、沮喪、疲倦，終於在聖誕節前夕爆發出來。據說激動不已的梵谷，手上拿著一把剃刀追逐高更，等他發現自己荒謬的行為時感到羞憤難當，便割下耳朵，還將耳朵包起來送給鎮上的妓女。妓院當然一片嘩然，連忙報警處理，梵谷也因失血過多不醒人事，警方和郵差胡倫將他送往醫院。等他醒來之後，美好燦爛的亞耳風情不再了，往後只有更多的孤獨和痛苦，將繼續折磨梵谷的靈魂。

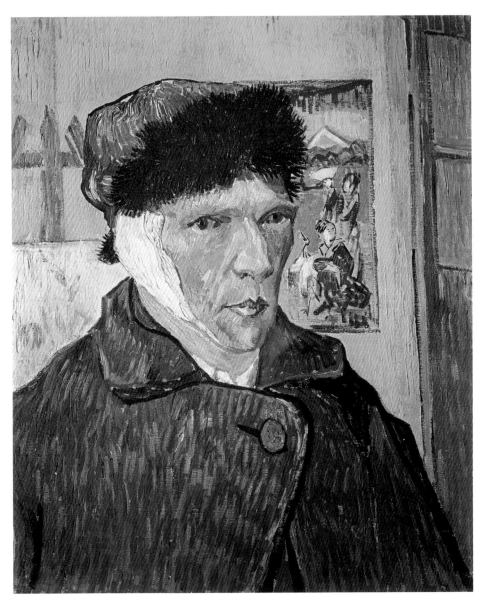

綁繃帶的自畫像　1889年1月
油彩‧畫布　60×49cm
英國倫敦　可陶德學院畫廊

事實上梵谷不是把整個耳朵都切下來，而是只有耳垂的一部分，但這樣的舉動也夠
驚世駭俗的了。不過包著紗布的梵谷，精神反而放鬆下來，眼神有些放空，不像
十二月那張自畫像那麼緊張駭人了。

⚙ 分道揚鑣

　　高更於十月二十三日抵達亞耳，十二月二十三日就與梵谷發生激烈爭執，梵谷一時激動割下左耳，嚇得高更連忙逃回巴黎，短短兩個月的時間，這兩位畫家的相處究竟出了什麼問題，可以吵到從此分道揚鑣？梵谷在這兩個月心情又有什麼轉折，他為什麼要割下左耳？又為什麼把血淋淋的耳朵送給鎮上的妓女？

　　這中間有太多的疑問，後人眾說紛紜。有人說他們是為了妓女爭風吃醋，有人說他們兩人有曖昧情誼。近年來甚至有人說梵谷的耳朵根本就是高更割掉的。其實，就算有辦法請到這兩位當事人當面對質，我想兩造的說法恐怕也是南轅北轍，因為梵谷和高更的個性實在是天南地北，對許多事情的看法和解讀都不同。但至少我們可以從梵谷在這段時間的自畫像，看到他的神情出現多大的轉變。

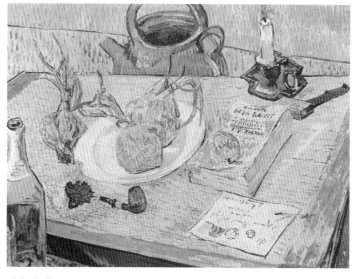

靜物：畫板、菸斗、洋蔥
1889年1月
油彩‧畫布　50×64cm
荷蘭渥特羅　庫勒穆勒美術館

這幅靜物是梵谷從亞耳醫院回家之後的作品，畫中的靜物和兩張椅子中的靜物很雷同，都有蠟燭、發芽洋蔥、小說，另外再加上他和西奧的信件、水壺和酒瓶，都是他日常生活的一部分。剛出院的梵谷因為大量失血的關係，身體虛弱，精神不濟，但他一回家就開始畫這幅靜物，主要是想藉工作療傷，努力重拾以往的生活，他想透過畫作證明自己已經康復，一切又回到常軌了。

實景照片：Claudio Passeri

羅馬石棺公園就在亞耳城外。古羅馬帝國的習俗是活人不與死人同住，因此他們的墓地都在城牆之外，既和住家有所區隔，也方便居民憑弔亡者。

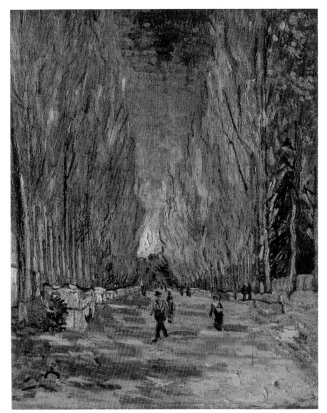

羅馬石棺公園　1888年11月
油彩‧畫布　92×73.5cm
私人收藏

這幅作品是梵谷常用的取景角度，梵谷以直式構圖，從小徑一頭平視到遠方，地平線的位置很低，畫面的三分之二在表現兩排路樹和天空。這樣的構圖比較宏偉莊嚴。此外這幅畫的色彩相當厚重、飽和，有些部分根本是直接把顏料擠上去的。這些都是梵谷最鮮明的特色。

羅馬石棺公園　1888年11月
油彩・畫布　92×73cm
法國巴黎　奧賽美術館

高更 Paul Gauguin　1848〜1903

高更以仰視的角度來表現石棺公園，畫面
中已經看不到石棺，尤其畫面右方的草
叢，簡直紅得像一把野火，中景的三位人
物很像古典畫作中的美惠三女神，但是那
一襲黑衣，透露出神祕不安的氣息。高更
常告訴梵谷作畫要加入自己的想像力，他
的畫作果然充滿神祕的元素，彷彿他從古
代遺跡之中，看到風景以外的風景。

羅馬石棺公園 1888年11月
油彩・畫布　73×92cm
荷蘭渥特羅　庫勒穆勒美術館

這幅畫的構圖明顯受到高更影響，梵谷將畫布打橫，以俯視的角度截取公園小徑
的一段，整個天空和林蔭都不見了，只剩下樹幹將畫面中的小徑分隔開來。上色
非常平薄，沒有浮雕般的凹凸質感。如果畫中沒有相同的散步人影，很難想像這
幅畫是梵谷的作品。

盛開的桃樹

枯木逢春：滿樹芳華的新氣象

梵谷在一八八八年的二月下旬抵達亞耳，這裡的鄉村景色一片平坦，只有廣闊的赭紅泥土，上頭種植了一排排的葡萄樹，襯著柔和的淡紫色山景，天空還飄著雪。梵谷覺得這片鄉間雪景很像日本浮世繪中的冬天景緻。鄉下的空氣讓梵谷精神一振，讓他又開始勤奮地畫了起來，雖然還是滿地白雪的冬天，但果樹上含苞初開的桃花、李花，已經嗅得到春天的氣息。梵谷很喜歡這種季節轉變和顏色對比，他畫了一系列盛開的果樹。這些作品同樣可以看到梵谷融合了印象派的色彩、點描派的筆觸和浮世繪的構圖、對比安排。

這幅〈盛開的桃樹〉，還是梵谷特別挑出來，要寄回故鄉，送給曾經指導他作畫的荷蘭畫家安東・莫夫。

曾經短暫指導過梵谷，沒多久又和梵谷劃清界線的表姐夫安東・莫夫在一八八八年三月去世了。梵谷收到妹妹的信，心情相當難過，他挑出一幅色彩柔和的畫作，打算寄給莫夫的遺孀，梵谷覺得大凡紀念莫夫之物都不宜陰暗，應該要柔和、喜悅，還有什麼比滿樹盛開的桃花，更能紀念這位讓他銘感於心的啟蒙老師呢？

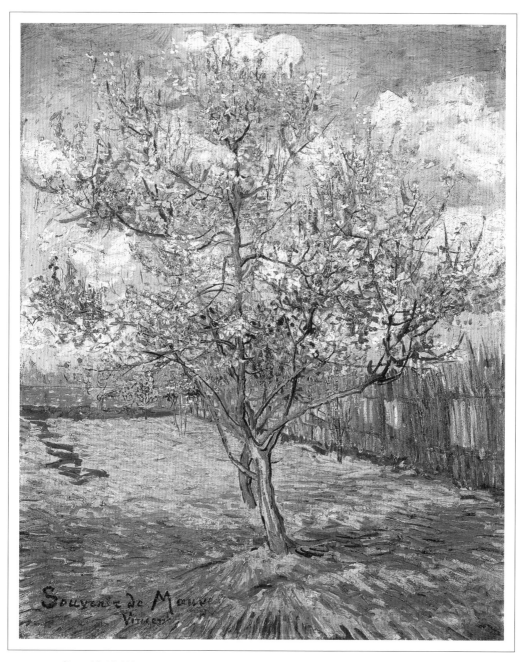

盛開的桃樹 1888年3月

油彩・畫布 73×59.5cm 荷蘭渥特羅 庫勒穆勒美術館

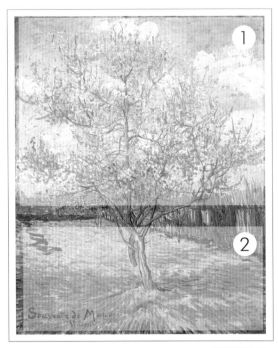

這一幅桃樹沒有陽光普照的藍天綠地，也不算特別的明亮鮮豔，不過畫面中央盛開的桃樹，就像宇宙中心的太陽，照亮了四周的環境。在寒風刺骨、白雪皚皚的冬季，一樹美麗的桃花顯得生趣盎然。在巴黎身心疲乏的梵谷，來到亞耳似乎看到了他的日本烏托邦，看到他的春天和希望。梵谷畫下一棵棵盛開的果樹，彷彿也希望他在繪畫上的辛苦耕耘，能早日開花結果。

解析說明如下

1 直上雲霄的桃樹 🔍

雖然有一半的畫幅都是以天空為背景，但幾乎被前景盛開的桃樹所佔滿。冬天的天空有些灰藍，相形之下，開滿粉紅色桃花的大樹就像畫面中紅豔豔的太陽，充滿溫暖與活力。

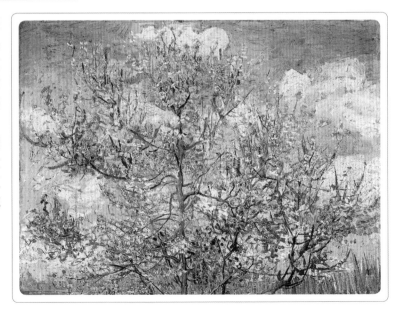

② 筆觸豐富的殘雪樹影 🔍

梵谷以豐富的筆觸色彩，豐富了被白雪覆蓋的大地，只見滿地殘雪映著濃密的樹影，更強化了這棵桃樹的存在感。梵谷在左下角的陰影處寫下「紀念莫夫，梵谷上」。

梵谷的果樹系列

梵谷在巴黎畫了一系列的瓶花靜物，來到亞耳之後，他更加接近大自然了，看到這些不畏寒冬、向下紮根、繁花滿枝頭的果樹，忍不住動筆畫了起來。有了大地的養分輸送，美麗的花朵就不怕枯萎凋謝，因為它的生命力將會延續下去，結出最甜美的果實。

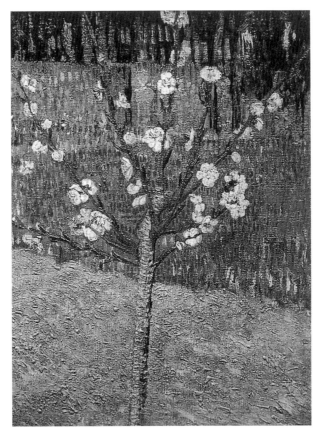

盛開的杏樹　1888年4月
油彩·畫布　48.5×36cm
荷蘭阿姆斯特丹　梵谷美術館

這幅畫很像中國山水畫或浮世繪的臘梅，感覺很有東方韻味。整幅畫同樣是盛開的花朵亮度最高，彷彿樹幹是燈柱，而花朵是一顆顆的燈泡，在大自然中綻放光芒。

盛開的果樹
1888年4月
油彩‧畫布　65×81cm
美國紐約　私人收藏

這幅畫仍然可見點描派的細膩觸點，但往後梵谷已經將各家技法融合，發展出獨特的梵谷式筆觸，就比較少出現這類以細密點觸描繪的風景了。

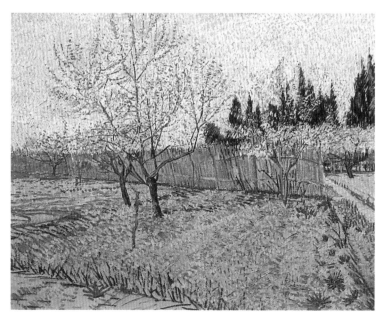

盛開的果樹
1888年4月
油彩‧畫布　72.5×92cm
荷蘭阿姆斯特丹
梵谷美術館

地中海的氣候冬天會颳起強風，並不適合到戶外作畫，但梵谷覺得這些盛開的果樹太美了，所以他把畫架固定起來，把木樁釘入地面，為的就是不要辜負這片好風景。

有婦女在洗衣服的
亞耳吊橋

1888 年 3 月

☀ 小橋流水的亞耳風光

亞耳鎮外有條運河，河面上有座可以升放的曳起橋，這樣小橋流水的畫面，很像梵谷的故鄉荷蘭。荷蘭畫派經常以這類的風景為主題，梵谷來到亞耳之後，自然對這樣的小橋流水倍感親切。梵谷早在荷蘭期間就畫過類似主題，而那群彎腰洗衣的婦人，也很像早期畫作那些彎腰的礦工、農婦。不過梵谷一次又一次用繽紛的色彩提醒我們，天空是如此清澈，河水是那麼湛藍，大地染上一片燦爛的金黃，這裡是南法的普羅旺斯。看到如此鮮明亮麗的色彩，絕對不會把這裡誤認成其他地方。亞耳吊橋的系列畫作，也成為梵谷在南法的代表作之一。

梵谷以前從未到過南法，他之所以跑到亞耳，多少把這裡想像成心之嚮往的日本。他有幾位畫友都來自普羅旺斯，聽說這裡陽光燦爛、色彩鮮明，剛好梵谷一心想逃離巴黎，尋找浮世繪那種清朗鮮豔的色彩。梵谷嚮往浮世繪畫中的庶民生活，感覺和四周的大自然幾乎融為一體，畫面是那麼和諧美麗，這也是梵谷到南法想尋找的風景。

亞耳果然沒讓梵谷失望，他很喜歡這裡的自然風光，許多地方都讓他想到故鄉荷蘭，梵谷每天隨著季節變化，描繪河邊洗衣的村婦、田裡撒種的農夫，展現人與大自然的對話。

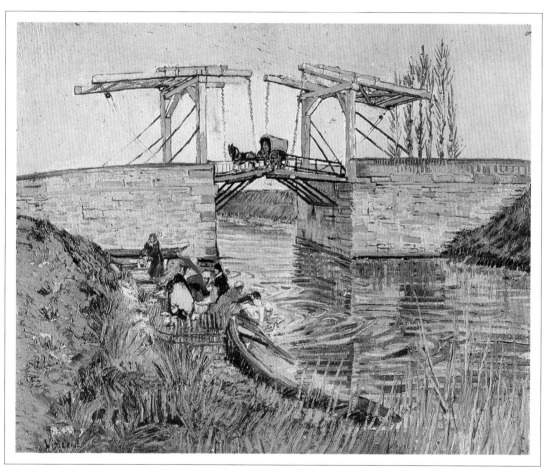

有婦女在洗衣服的亞耳吊橋 1888年3月
油彩・畫布　54×65cm　荷蘭渥特羅　庫勒穆勒美術館

面對著與故鄉相似的小橋流水，梵谷以全新的瑰麗色彩，畫出吊橋的起落，以及人們往來的生活景象。梵谷以往所畫的農夫、礦工，大多要表現他們胼手胝足的辛苦，畫作充滿濃厚的社會關懷，但是在亞耳時期的作品，這種人文關懷的意味淡了許多。梵谷直接以大自然為師，體現人與大地共存共榮的美景，雖是傳統的

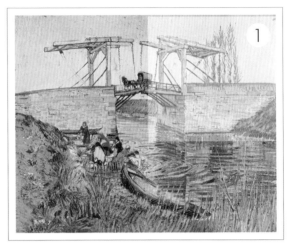

解析說明如下

構圖，但如此鮮活的色彩與生命力，讓人確實感受到造物者的神奇。

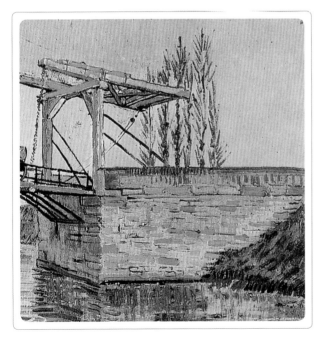

1 傳統的構圖 創新的色彩 🔍

荷蘭是個低地國，運河、橋樑、風車、磨坊都是再常見不過的風景，這種小橋流水的構圖經常出現在荷蘭的風景畫中。事實上亞耳這座橋就是荷蘭工程師造的。荷蘭畫家馬利斯也畫過類似的風景畫（見視野延伸），光看構圖，就知道這是非常傳統的荷蘭風格，不過梵谷用的鉻黃、普魯士藍、翠綠、孔雀石綠等，都是荷蘭畫派難得一見的顏色。

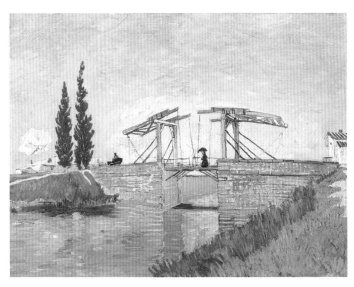

亞耳附近的吊橋
1888年5月

油彩・畫布　49.5×64cm

德國科隆

華拉夫理查茲博物館

梵谷畫了四、五張吊橋的作品，這個版本是從吊橋的另一邊取景，少了洗衣婦攪亂河面的熱鬧景象，感覺較為清幽，在色彩鮮明的風光中，梵谷以慣用的黑色人物點綴其間，撐傘的婦人和前方駕車的農夫頗有畫龍點睛之妙，橋邊還有兩棵南法常見的絲柏樹，這也是梵谷日後重要的作畫主題。

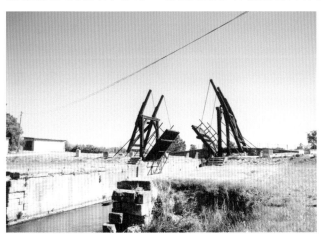

吊橋實景

這座木橋依然在亞耳小鎮的郊外，每年吸引不少觀光客到此一遊，現在河邊當然已看不到洗衣婦了，不過炎熱的夏天一到，當地小孩會爬上吊橋，將橋面當跳水板，噗通往河裡跳，別有一番熱鬧的景象。

曳起橋　1880

油彩・畫布　92.5×168.5cm

荷蘭阿姆斯特丹　國家博物館

雅各・馬利斯
1838～1899
Jacob Henricus Maris

上路工作的畫家

1888 年 7 月

農人畫家

除了那些目光銳利，神情教人不安的自畫像以外，梵谷把自己每天背著畫具，徒步到郊外寫生的身影畫了下來，這正是梵谷在亞耳的寫照。只可惜這張〈上路工作的畫家〉在二次大戰期間，被一場大火給焚毀。如今我們只能從留存的畫冊中去想像梵谷當時的心路歷程。

畫面背景是普羅旺斯平坦寬闊的農田，梵谷身穿藍布粗衣，頭戴草帽，兩手、背上帶了一堆寫生所需的用具，在豔陽下拄杖而行，不仔細看，還以為這是哪位農夫要出門幹活呢！這和我們想像中的氣質藝術家好像是兩碼的事，不過梵谷就是這樣一位勤奮苦幹型的畫家，他認為畫家就要像農夫一樣，夏天要能受得了酷熱，冬天必須能承受風霜，不是偶爾步行到戶外，而是日復一日，像個真正的農夫去耕耘才有收穫。

可想而知梵谷的戶外寫生是很辛苦的，他必須背負這些東西長途跋涉，沿路可能有風沙、塵土和蒼蠅，有時要在大太陽下坐上一整天，有時要忍受颳風下雨，但他還是孜孜不倦地畫下去。一來南法的陽光和景觀，讓他有畫不完的新主題，再者梵谷的精神又經常處於焦慮暴躁的狀態，只有把心思放在繪畫上，才能抒解壓力，免得胡思亂想。

此外梵谷在南法的生活所需都靠西奧按時接濟，梵谷一方面節省開支，一方面督促自己要勤勞作畫，絕不能浪費弟弟賺的辛苦錢。他很希望能累積足夠的作品舉辦畫展，讓西奧賣出幾幅畫作，減輕兩人的生活壓力，於是他在南法畫出一幅又一幅的經典佳作，再怎麼辛苦也甘之如飴。

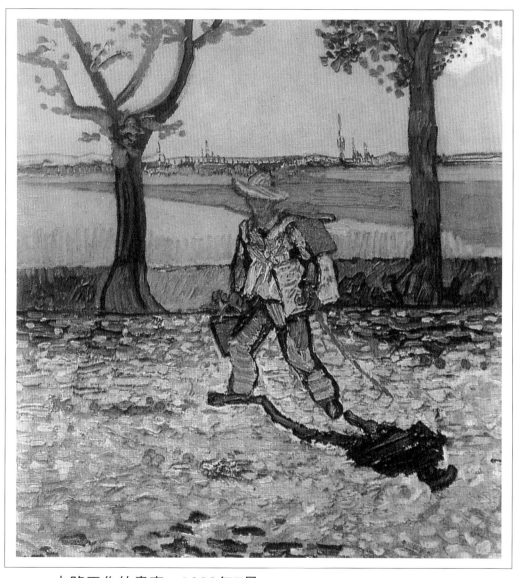

上路工作的畫家　1888年7月
油彩・畫布　48×44cm　德國馬格德堡　腓特烈大帝博物館　二次大戰期間焚毀

梵谷曾寫信告訴西奧，自知路途還很遙遠，而亞耳的環境也已經擁有優美畫作必備的一切元素，如果最後還是沒有成功，那將是他自己的過錯。於是梵谷每天背起畫布和畫架，獨自走入這一片金黃色的原野，四周空無一人，只有畫家和他的影子相互為伴，他的負擔是沉重的，他的靈魂是孤獨的，但是在得到世人肯定之前，梵谷也只能勉勵自己不能怠惰，要效法農夫先辛勤耕耘，再問收穫。

解析說明如下

1 惡魔般的黑影，亦步亦趨 🔍

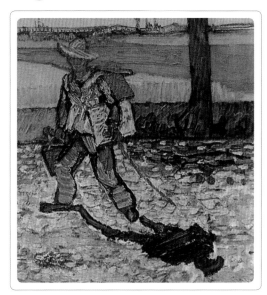

梵谷背著沉重的行囊往前走，在陽光的映照下，大地是一片金黃，和梵谷身上的藍衣成了強烈對比，地上則出現形狀模糊的黑影，感覺梵谷和四周環境一樣，被豔陽曬得快融化了。腳下延伸而出的黑影，彷彿是惡靈般的徵兆，隨著梵谷一步一腳印，不斷在梵谷耳邊提醒，時間不多了，千萬別浪費時間，把握生命盡情創作吧！

🔍 空無一人的曠野

從中景的兩棵路樹望過去，可看到一整片普羅旺斯的田野，遠方的地平線隱隱可見鬼魅般的絲柏樹。在這麼空曠的天地之間，竟然看不到半個人影，只有梵谷一個人踽踽獨行。

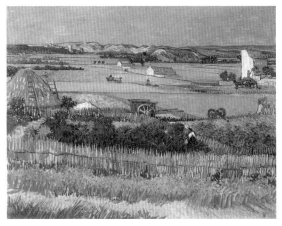

拉克羅的豐收　1888年6月
油彩・畫布　73×92cm
荷蘭阿姆斯特丹　梵谷美術館

這是梵谷到南法的第一個豐收季節，梵谷畫了許多農田豐收的景象，他還寫信告訴好友貝納，表示一連畫了好幾張習作之後，感覺自己也像其中一位頂著大太陽，在田裡忙著收割的農人了。

普羅旺斯乾草堆　1888年6月
油彩・畫布　73×92.5cm
荷蘭渥特羅　勒穆勒美術館

梵谷曾經表示在普羅旺斯，太陽所照射的一切都是硫磺般的黃色，因此梵谷開始採用大量的黃色作畫，黃色幾乎成了梵谷的「代表色」。

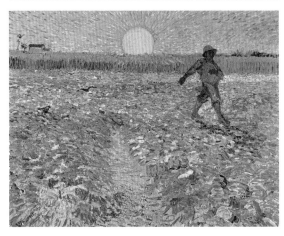

播種者　1888年6月
油彩・畫布　64×80.5cm
荷蘭渥特羅　庫勒穆勒美術館

這大概是農收系列的最後一張作品，梵谷早年在荷蘭就畫過類似的播種者，人物姿勢是臨摹米勒的畫作，不過此時梵谷對色彩的運用已經有自己的風格。背景有一輪黃金燦爛的太陽，太陽底下是以厚重垂直的線條所構築的玉米田。中景的農夫開始播撒新種籽，梵谷以藍、黃筆觸的交錯，構成農田的豐富景觀，這也是梵谷往後經常使用的對比色搭配。

街景與黃屋

1888 年 9 月

⚛ 安定與溫暖的黃色小屋

　　梵谷剛到亞耳時原本沒打算長住，所以他暫時住在旅館，打算先停留一陣子再說。結果他愛上這個南法小鎮決定長住，才發現一直住在旅館開銷太大，再加上他的畫作、材料很佔空間，讓旅館老闆抱怨不已，還藉機要漲房租，這讓梵谷不堪其擾，於是有了安定下來的渴望。他想在亞耳有自己的家，那才是適合工作與生活的環境，剛好梵谷的文森叔叔在七月底過世，留下一大筆遺產，梵谷也分到一部分，讓他有能力在亞耳租下一間小屋，開始佈置自己的家，也就是一般人俗稱的「黃屋」。

　　「黃屋」對梵谷意義非凡，他把這裡當成他和西奧可以安享晚年的家，也是一處提供印象派畫家棲身的地方，當那群疲倦的巴黎老馬失去動力時，或許可以在南法嗅到新鮮的牧草香。他積極布置黃色小屋，準備客房，一心希望這裡會成為藝術交流的南方陣地，這是梵谷理想中的「藝術家之屋」，他聽說高更、貝納幾位畫家都有意前來共襄盛舉，可想而知他是以多麼期待、雀躍的心情在描繪這幅「街景與黃屋」。

　　租下黃色小屋之後，梵谷算是在亞耳安頓下來了，並為了籌組「藝術家公會」，多次與西奧寫信聯繫，雖然到最後只有高更一人依約前來，但梵谷對未來依舊充滿信心和熱情。

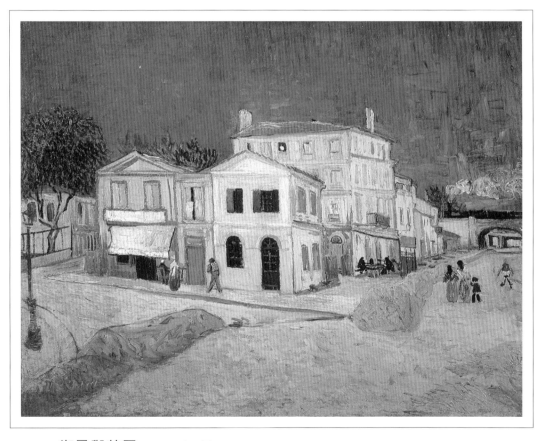

街景與黃屋　1888年9月
油彩‧畫布　72×91.5cm　荷蘭阿姆斯特丹　梵谷美術館

解析說明如下

造一個家，築一個夢，這是許多人都有的夢想，這幅畫正是強而有力的宣告，在清澈的藍天下，黃色小屋顯得那麼耀眼，連整個地面都是黃澄澄的一片，如此鮮明的對比，充分展現梵谷高度的期許與企圖心。可惜梵谷的「藝術家之屋」只實現了短短一個多月，就宣告破滅。而這棟別具意義的黃色小屋，也在二次大戰期間被炸毀。

1 黃色是太陽的顏色 🔍

梵谷在一八八八年五月租下黃屋，樓下是廚房和畫室。樓上有兩個房間，百葉窗全開的那一間是客房，打算給西奧或高更來南法時居住，百葉窗只開一半的小房間是梵谷自己的臥室，梵谷也畫過幾張臥室的作品，同樣是以黃、橘色的暖色調為主。黃色是太陽的顏色，梵谷對這間藝術家之屋寄予厚望，相信未來無限美好，前途一片光明。

梵谷在這幅畫的左邊角落畫了一盞路燈，畫面右邊則畫了一列正在通行的火車。煤氣燈和蒸汽火車都是十九世紀的科技產物，也是這群追求新技法、新藝術觀的畫家深感興趣的東西。感覺畫家小屋就位於兩大科技產物之間，屬於他們的新時代就快來臨。此外梵谷是搭火車從巴黎來亞耳的，未來這列火車也會載著朋友前來相聚，這同樣是代表梵谷期待的心情。

視野延伸

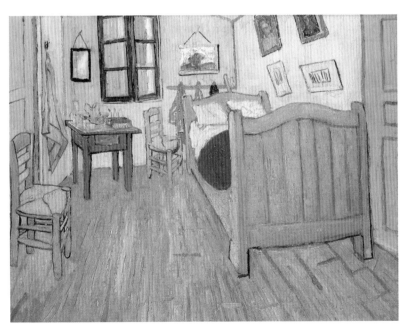

畫家的房間
1888年10月
油彩‧畫布
72×90cm
荷蘭阿姆斯特丹
梵谷美術館

簡單的桌椅、床鋪就足以應付日常所需。不過這個房間卻有最華麗的裝飾，那就是梵谷掛滿牆面的畫作。感覺這個房間溫暖、熱鬧，梵谷為了客人的來訪，已經做好周全的準備。

星空下的咖啡屋

1888 年 9 月

◉ 亞耳的夜間生活

梵谷到亞耳之後，一直叨念著要畫幾張夜景，因為鄉下沒有煙塵光害，夜晚的星空一定很迷人。夜間的咖啡館燃起最新式的煤氣燈，在夜晚與星空爭輝，想必是一幅美麗的夜景畫。梵谷當時讀了莫泊桑的小說《漂亮朋友》（Bel Ami），故事中提及巴黎林蔭大道的咖啡屋，讓梵谷一時興起，畫了這張相映成趣的作品。

這幅畫雖然燦爛美麗，卻讓人有種疏離的寂寞感，好像梵谷只是遠遠地畫下這幕燈火通明的咖啡屋景象，（自己卻）置身事外，走不進咖啡館裡。事實上，這張作品已經是梵谷鼓起勇氣，把畫架立在鎮上廣場的少數作品之一，他是鎮上唯一的「畫家」，平常大多跑到郊外去寫生，很少帶著畫架走入熱鬧的人群。

梵谷在這裡沒什麼朋友，頂多和經常送信來的郵差胡倫聊上幾句，但這種交情不像在巴黎期間的畫友、文人，可以熱烈爭辯各種藝術形式和理念。況且巴黎是外來人口聚集的大都會，咖啡館擠滿各地遊子是司空見慣的事，然而像亞耳這種鄉間小鎮，居民都相互熟識，咖啡館是當地人的社交中心，像梵谷這樣的異鄉人，少之又少，自然很難打入那樣的生活圈。

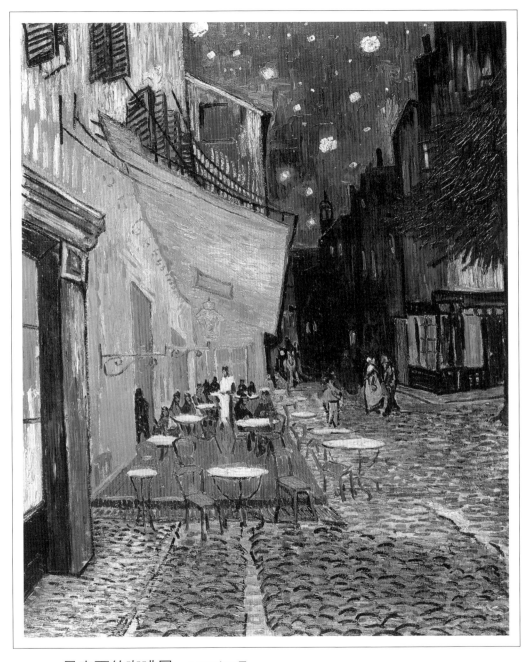

星空下的咖啡屋　1888年9月
油彩·畫布　81×65.5cm　荷蘭渥特羅　庫勒穆勒美術館

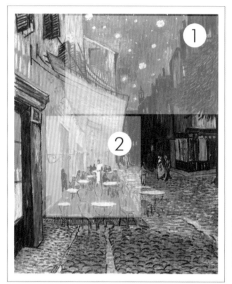

梵谷彩繪出這麼美麗的夜景，卻連個談心的朋友都沒有，那種強烈的寂寞感幾乎就像畫中的黃、藍對比一樣鮮明。

解析說明如下

🔍 今夜星光燦爛 ①

這是梵谷第一次以誇飾的手法來呈現星空，這種技巧已經跳脫印象派的光影模擬，梵谷一定是覺得夜晚的星空特別明亮燦爛，因此他以想像、誇張的手法，把發亮的星星放大到宛如一朵朵綻開的白花。這種不拘泥於寫實呈現，而是在表現畫家心情、思想的風格，後人定義為「表現主義」。

🔍 燈火通明的咖啡屋 ②

梵谷再一次以最時興的煤氣燈為中心，它的光線照亮整間咖啡館，是整個街景的光源所在。也讓這幅畫的黃藍對比充滿前所未有的熱情與活力。這種光芒正是新時代的新指標、新方向。

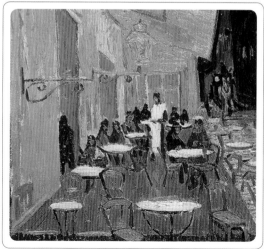

除了這幅時髦新穎的咖啡館，梵谷也畫了另一家位於車站附近的平民咖啡館，梵谷的黃色小屋就在火車站附近，這家簡陋低廉的咖啡館是他經常光顧的地方，往來的客人大多是搭車的旅客、不良少年及遊民流浪漢。所以梵谷有勇氣走進咖啡館內部彩繪，但他使用的是紅色、黃色和綠色的對比，形成一種詭異的衝突，看起來相當刺眼，雖然咖啡館內也亮了幾盞燈，但鬼火般的光芒反而讓人有些毛骨悚然，室內雖然有幾桌客人，卻好像各懷心事，彼此沒有互動。

梵谷想以此表現低級消費場所的黑暗力量，梵谷曾寫信告訴西奧：「那是一處可以令人沉淪、發瘋或犯罪的地方」。經常進出這家咖啡館的梵谷，最後果真應驗自己說過的話。

在繁星燦爛的夜空下，人們坐在咖啡館的露天雅座，彷彿沐浴在一片金黃色的光芒中。梵谷遙望如此幸福美好的咖啡館，卻轉身走進鎮外車站旁的簡陋小店，只見荒涼空洞的室內，坐著幾個孤獨失意的過客。在同一個城鎮之中，咖啡館可以美麗燦爛，也可以頹廢沉淪，人生際遇好像也是如此，奇妙的是梵谷只是運用色彩的搭配，就能營造出咖啡館宛如天堂與煉獄般的兩種風景，實在教人驚嘆不已。

夜間咖啡館
1888年9月
油彩·畫布
70×89cm
美國
耶魯大學美術館

隆河上的星光

在秋高氣爽的夜晚，只見煤氣燈的明亮燈光，暈染了深藍色的河面。清透的藍綠色天空和點點閃爍的星光迷惑了梵谷的眼，他似乎對星空著了迷，因此梵谷首度以「星夜」為主題，畫下這一幅迷人的夜景。

一個人住在亞耳的梵谷，內心是非常孤獨寂寞的，若不是有大自然和工作陪伴，這樣孤單的生活恐怕難以忍受，當他仰望黑暗中閃閃發亮的繁星，感覺那裡是一個未知的神祕國度，他試著參透生死，試著從大自然找到神的存在。

梵谷寫信告訴西奧，他覺得在畫家的一生中，死亡不是最困難的事，而是畫家被埋葬了之後，其作品一樣還能對下一代或數代人說話，才是最困難且重要的事。

這或許是他在觀摩林布蘭、德拉克洛瓦等大師作品之後的體悟，梵谷自稱對死亡仍一無所知，只是在仰望星空的同時，他突然有這樣的感受，此時的梵谷還能忍受孤獨，懷抱著夢想畫下美麗的隆河星空，他一定沒想到自己隔不到兩年就走到人生終點。

而他的畫作果真在百年之後，持續和後代的世人對話，冥冥之中梵谷似乎印證了自己的命運。不知梵谷的靈魂是否真的飛到遙遠的星空，在彼端繼續燦爛燃燒呢？

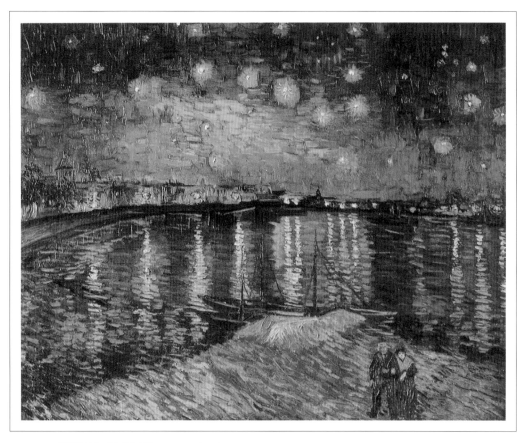

隆河上的星光　1888年9月
油彩·畫布　72.5×92cm　法國巴黎　羅浮宮

比起一年後在聖黑米療養院時期的〈星夜〉，這幅〈隆河上的星光〉顯得比較沉靜、神祕，彷彿要透過大自然的力量探索生命和信仰。梵谷總覺得天上閃爍的星星，就好像地圖上一個個代表城鎮的黑點，只不過人活著的時候，沒有辦法到天上的世界摘星；就好比人死後到另一個世界，就再也無法搭火車旅行於各個城鎮之間了。

解析說明如下

1 獨具慧眼星光燦爛 🔍

荷蘭畫派和印象派的風景畫大多在白天取景，晚上沒有光線，天上的星光比米粒還小，幾乎沒有表現的必要，但梵谷卻能看到星光的美，將之放大成螢火蟲般的燈花，這不是寫實的風景，但卻能表現星光給梵谷的感受，渺小如粟的星星，也能散發驚人的美麗。

許多畫家都畫過水中虛與實交映的美麗倒影，煤氣燈的發明，讓夜間的亞耳小鎮更顯明亮，梵谷以藍、黃色對比，巧妙畫出燈火映在河面上的波光，和天上的點點繁星相映成趣，成功表現夜晚燈火、星光爭輝的景象。

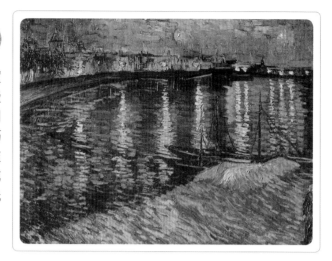

〰〰〰〰〰〰〰〰〰〰〰〰〰〰〰〰〰〰〰 視野延伸 〰〰〰

隆河星光的今與昔

梵谷在車站附近租下的黃屋，離隆河岸邊相當近，經常散步至此的梵谷興起創作一系列夜間風景的念頭。從相似的角度拍過去，依然能看到隆河河面的光紋水波，但是再先進的拍照技術也無法拍出梵谷畫作中煙火般的星星。

銀河的起源　1570年
油彩‧畫布　149.4×168cm
倫敦國家美術館

丁多列托 Tintoretto　1518～1594

古典派畫家筆下的風景往往只是陪襯，重點在於畫中的人物或故事，義大利矯飾主義大師丁多列托畫過一幅〈銀河的起源〉，主要在描繪宙斯抱著小兒子赫拉克斯，偷吸天后赫拉奶汁的情景，幾顆星星只是交待故事的點綴，並沒有滿天繁星的銀河。

十二朵向日葵

1888 年 8 月

❄ 燃燒的太陽花

梵谷的向日葵畫作大致可分為三個時期，第一階段是在巴黎和西奧同住的時候，當時向日葵還是剪枝放在桌上。吸收不到水分的花朵，讓人覺得生命乾涸，有種喘息焦慮的壓力。

亞耳時期算是第二階段，也是梵谷最熱衷畫向日葵的時候。夏天的亞耳郊區有著一望無際的向日葵花田，盛開的花朵比手掌還大，黃澄澄的一片非常壯觀，梵谷將向日葵帶回來插瓶，利用有限的時間畫下向日葵從盛開到枯萎的生命旅程。他打算以這些畫作裝飾黃屋，歡迎高更的到來。

高更在十月下旬抵達亞耳，這地方並不特別吸引高更，比起南法的藍天豔陽，高更熱愛異國風味的原始文化，那種神祕又純樸的情調，才是高更嚮往的繪畫天堂，只可惜此時的高更也是窮光蛋一個，為了節省開支，也冀望西奧繼續幫他賣畫，於是受邀來到亞耳，住進梵谷為他準備的「向日葵」房間。

相較於梵谷對向日葵的高度熱情、執著，高更的反應卻是平平，看到滿室燦爛的金黃色花朵，他竟然一時詞窮，好不容易擠出一句：「這……這……這不就是花嘛！」他打從心底覺得向日葵只不過是千百種花卉的其中一種，而不像梵谷能看到熊熊燃燒的生命力，那是南法熾熱綻放的太陽，稍縱即逝的美麗，也是梵谷全心投入藝術的熱情。

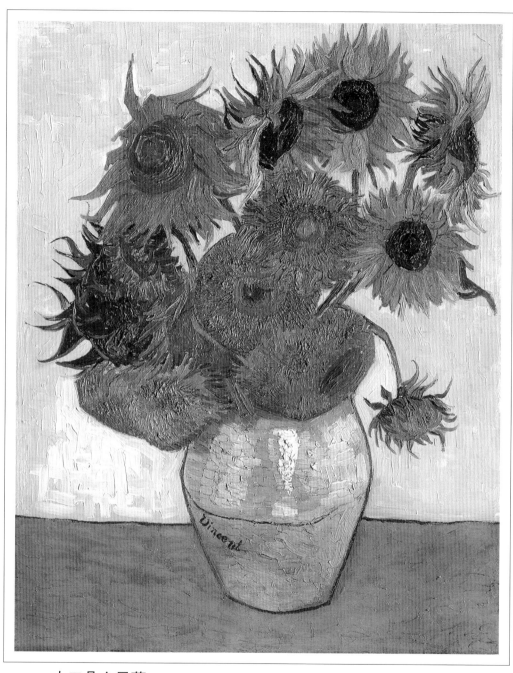

十二朵向日葵 1888年8月

油彩・畫布 91×72cm 德國慕尼黑 新繪畫陳列館

解析說明如下

高更在巴黎就看過梵谷畫向日葵，之後高更前往布列塔尼，梵谷跑到南法，僅靠信件往來。分隔八個多月以後，舊友就要到亞耳共同生活，梵谷畫這些向日葵除了表達歡迎之意，多少也有展現自己這些日子以來的進步和成果。

🔍 最鮮豔飽和的色彩 ①

向日葵的花心也有浮雕般的突起，梵谷以最簡單的構圖，最鮮豔飽和的色彩，堆疊出豐富紮實的生命力，梵谷筆下的向日葵很像一顆燃燒的太陽，中間是飽滿渾圓的花心，外圍則是尖銳的花瓣，好像一道道金黃色的光芒，形成相當強烈的對比。

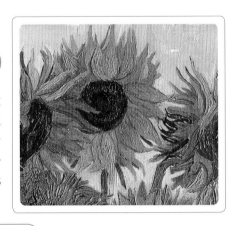

② 簡單的構圖，堅實有力的生命力 🔍

梵谷這一系列的向日葵都有類似的構圖，插瓶的花束幾乎佔滿整個直立的畫面，簡單的桌面，背景有時是相近的黃色，有時是對比的孔雀藍，同時可以看到梵谷的顏料越塗越厚，這種「厚塗法」也成為梵谷畫作的一大特色，仔細看梵谷畫的瓶身，簡直就像泥水工在粗抹水泥似的。

梵谷第三階段的向日葵靜物作品，是隔年一月住在精神病院的療養時期。冬天並不是向日葵的花季，但在醫院也拚命作畫的梵谷，以他最喜歡的色彩，畫他最熟悉的主題，做為對亞耳生活的回顧。或許一幅燦爛燃燒的向日葵，多少能夠溫暖他那顆寂寞破碎的心吧？

西元1987年，日本安田火災海上保險公司以大約美金四千萬元買下一幅梵谷的向日葵。在這之前，最高成交金額也不過美金一千萬，這個史無前例的天價引起全世界的注目，梵谷的向日葵從此成為梵谷的代名詞。不過根據梵谷的書信描述，他在南法期間只畫了六幅向日葵，如今全世界卻出現七幅，真是耐人尋味，究竟哪一幅向日葵不是梵谷的真跡呢？

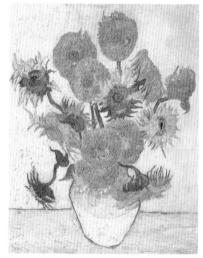

向日葵　1889年1月
油彩・畫布　91×72cm
日本東京財產保險公司美術館

圖為當年安田火災海上保險公司所買下的向日葵（現已合併成財產保險公司），有專家就質疑這幅畫作就是第七幅的贗品。但這類爭議並沒有得到確切的證實。

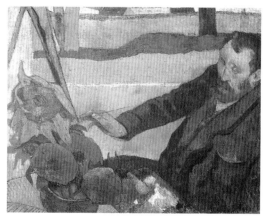

畫向日葵的梵谷　1888年12月
油彩・畫布　73×92cm
荷蘭阿姆斯特丹　梵谷美術館

高更 Paul Gauguin　1848～1903

高更在亞耳期間曾畫下梵谷描繪向日葵的情景，從這幅畫就可以看到梵谷和高更的不同。高更喜歡橫式的構圖與平塗的方式處理，所以高更筆下的向日葵是一團一團的澄黃。

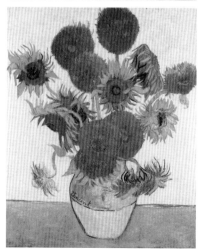

十四朵向日葵　1888年8月
油彩・畫布　93×73cm
英國倫敦　倫敦國家畫廊

囚室中的靈魂

1889 ▶ 1890.5

◉ 被貼上「瘋子」的標籤

　　一八八八年的聖誕節，梵谷是在亞耳醫院度過的。出院時已經是一八八九年年初了，雖然梵谷以前也曾沮喪過、激動過，有幾次覺得自己快崩潰了，但頂多把想法寫信告訴西奧，或是藉由拼命作畫來發洩情緒，這些都不會引起議論，但是在他割耳大鬧，還要把耳朵送給妓女，人們才不管梵谷有什麼身心煎熬，他已經被貼上「瘋子」的標籤，淳樸的小鎮出現一名隨時會抓狂的瘋子，大家自然希望離他越遠越好，最好是把他關起來，別讓他在鎮上到處走。試想若我們的社區住了這樣一個「怪胎」，大概也會覺得好像有顆不定時炸彈，讓人感到忐忑不安吧？

　　梵谷在一月中出院以後，二月又發作，幻想有人要毒害他，因此再度進醫院住了十天，居民無法容忍這樣的瘋子繼續住在鎮上，於是連署上書，表示梵谷對公眾有威脅，要市長把他關起來。

　　於是警察封鎖黃屋，三月底強制梵谷入院接受看護。亞耳再也不是陽光明媚，可以讓他終日自由作畫的地方了。

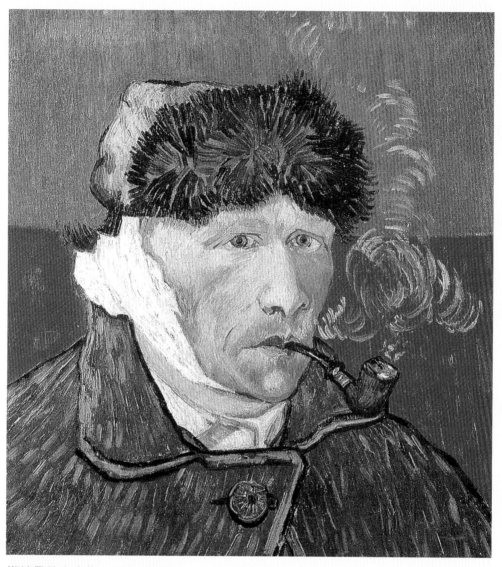

綁繃帶的自畫像　1889年1月
油彩・畫布　51×45cm
私人收藏

梵谷割掉的是左耳，只不過他總是看著鏡中的自己作畫，所以畫中包著繃帶的耳朵就變成在右邊了。

梵谷瘋了嗎？亞耳的鎮民深信不疑，但認識梵谷的郵差胡倫，似乎又不這麼認為，否則怎會同意讓梵谷幫他和太太作畫？當時的醫療知識不像現在這麼充足，也沒有所謂憂鬱、躁鬱、精神分裂症等專業的評估，從梵谷在信件中曾提過的病徵，以及進入聖黑米療養院的病歷登記，出現過的症狀有：消化不良、胃病、陽萎、發燒、做惡夢、失眠、焦慮、恍惚失神，到最後開始出現幻覺、幻聽。

　　後代的醫生曾根據這些病徵去推斷，有的說他是癲癇症，有的說是躁鬱症，甚至還出現暑熱、急性間歇性紫質症、鉛中毒、梅尼爾氏症的說法。但沒有一種說法能獲得全面性的肯定。

　　不過有幾件事是確定的，梵谷不但身體多病痛，現在連精神也出了問題，在世俗民眾眼中，梵谷是人人避之為恐不及的「危險瘋子」，那種排斥、歧視的眼光，恐怕更讓梵谷覺得孤立無援，可是住進關了一堆精神病患的療養院，難道就比較有「歸屬感」嗎？

　　一般人要是在精神療養院住上一年，就算沒瘋也要住到發瘋。比起鎮上的敵意態度，病院內沒有朋友，沒有談話的對象，才是更可怕的極端孤獨。

　　梵谷被囚禁在這樣的環境中，支持他繼續走下去，不致於完全崩潰的慰藉，恐怕就是不斷地作畫了。獨自住在冰冷單調的病房之中，一心想證明自己沒有瘋，他全心投入創作，結果反而畫出一生中最有想像力、最有靈氣的美麗作品。他以漩渦般的線條、火燄般的圖騰，畫出他的心魔、他的奮戰，彷彿被封閉的靈魂找不到出口，只好在畫布上盡情燃燒。

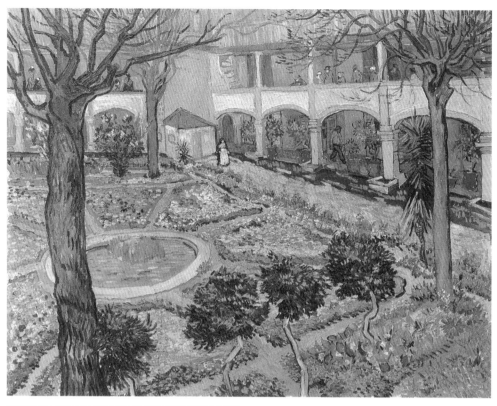

亞耳醫院的庭院　1889年4月
油彩・畫布　73×92cm
瑞士溫特圖爾市　奧斯卡雷恩哈特收藏館

雖然醫院中庭有花草、綠樹，還有一圈人造
水池，可惜被四周的病房框限住，不再是一
望無際的好風光。這片花園是經過修剪，刻
意排列出來的造景。梵谷從病房望過去，滿
心無奈的畫下這幅作品，在這間病院之中，
是否就要規規矩矩的生長，照院方的安排過
活，才能安然的度過呢？

照片提供：莊皓昕

137

溫暖的友情

　　梵谷在亞耳的日子，唯一交到的朋友大概是郵差胡倫。因為經常和西奧通信，梵谷自然和胡倫熟稔起來，也常在一起聊天喝酒，並幫胡倫全家人都畫了肖像，包括胡倫夫婦、大兒子亞蒙、小兒子卡密，以及剛出生的女嬰瑪雪拉。前前後後畫了大約二十五幅作品。

　　當梵谷發生割耳事件的時候，胡倫是最早到現場幫忙的朋友，他陪著警方將梵谷送到醫院。西奧接到電報雖然趕來，但礙於工作繁忙，也只能等哥哥在醫院安頓好後，又趕回巴黎，之後全靠胡倫經常到醫院探望，同時把梵谷的狀況寫信告訴西奧。

　　樂觀的胡倫還在信中安慰西奧，他相信梵谷只是一時情緒激動，才做出這種傻事，經過幾個星期的休養已經好多了，要西奧不必太擔心。還在梵谷住院期間幫忙打理黃屋，並陪伴這位可憐的畫家朋友出院回家。

　　梵谷出院以後，鎮上的居民開始對他指指點點，只有胡倫一家對梵谷還是一樣親切，許多鎮民發動連署要把梵谷趕離黃屋，但胡倫夫婦卻不離不棄，照樣關心他、鼓勵他。這樣的友情多麼讓人感動啊！

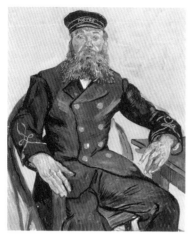

郵差胡倫　1888年8月
油彩・畫布　81.2×63.5cm
美國波士頓　波士頓美術館

這是梵谷最早完成的胡倫肖像之一。八月初的南法仍然相當炎熱，但胡倫仍然敬業的穿上郵局制服，似乎一點也不引以為苦。

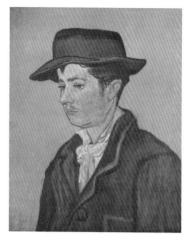

亞蒙・胡倫　1888年11月
油彩・畫布　65×54cm
荷蘭鹿特丹　博伊曼斯博物館

亞蒙是胡倫的長子，梵谷幫他畫像的時候，他才十六歲，但已經是一副小大人的模樣，神情有些憂鬱，很早就出社會工作。卡密在畫像完成後，就跑去當鐵匠的學徒了。

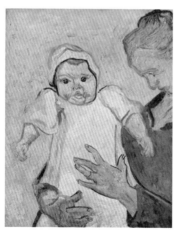

胡倫太太和她的寶寶　1888年11～12月
油彩・畫布　63.5×51cm
美國紐約　大都會博物館

瑪雪拉在該年七月出生，畫中的她大概才四個月大。喜獲千金的胡倫夫婦十分滿足，這種幸福的家庭氣氛讓梵谷為之動容。

卡密・胡倫　1888年12月初
油彩・畫布　63×54cm
巴西聖保羅　聖保羅藝術館

畫中的卡密大約十歲，當時還是小學生，長大後他成為海軍通訊的職員。

胡倫一家

　　或許是因為胡倫留了一臉很有特色的濃密捲曲鬍子，讓梵谷興起繪畫的念頭。等進一步認識他的家人，他發現這一家人都非常和善，有耐心。梵谷從胡倫一家看到典型的法國家庭，父親誠懇踏實的工作，母親操持家務，撫養可愛的兒女。早年梵谷在荷蘭曾經很渴望成家，卻無奈找不到可以攜手一生的伴侶。如今他在胡倫一家身上，看到自己所缺少的幸福溫馨。

　　割耳事件後，梵谷抱著無限感念的心情，又畫了幾張特別美麗的作品，他用了許多盛開的花卉來歌頌可貴的情誼。其中胡倫太太的畫像更是標上「搖籃曲」的畫名，畫中的胡倫太太握著搖動嬰兒床的繩子，滿牆飛舞的花朵和圓點，就像跳躍的音符一樣，彷彿聽到胡倫太太在低聲吟唱，安撫可愛的小寶寶睡個好眠。這樣的畫作對於身心不寧的梵谷而言，更有一股平靜安定的味道。

　　試著比較梵谷在住院前後時期的作品，就可以看出這兩批作品的差異性，最早梵谷描繪胡倫一家，多少是想呈現當代社會的縮影，這些畫作的背景很簡單，都是以素色來烘托畫中的人物。出院後的梵谷開始以繁複的背景來裝飾這對善良的夫妻。他企圖以大自然最燦爛美麗的生命，來強調他的感恩情懷。

　　胡倫一家給了梵谷溫暖忠實的友情。梵谷則替他們全家留下意義非凡的畫像。誰能請到梵谷來替自己繪製「全家福」呢？當時出自善意的鼓勵與支持，日後竟變成「世界名畫」。這些畫作如今被掛在全球各大美術館供民眾觀賞，胡倫夫婦的名號和相貌也因此流傳了一百多年，這恐怕是當年那位鄉下小郵差怎麼樣也想不到的事吧？

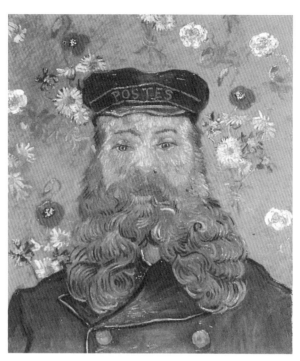

郵差胡倫　1889年4月
油彩・畫布　64×54.5cm
美國紐約　現代美術館

畫中的胡倫顯得寬容慈祥，這樣
的慈眉善目簡直就像宗教的聖人
畫像。

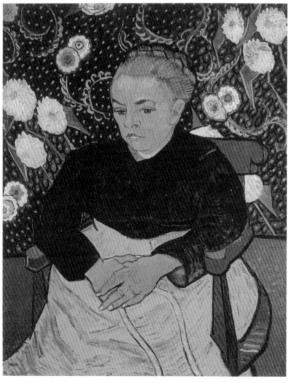

胡倫太太畫像（搖籃曲）
1889年1月
油彩・畫布　93×73cm
美國芝加哥　芝加哥藝術學院

這是母性的光輝、聖母的光輝，
美麗安詳的母親輕輕吟唱，撫慰
了多少人子的落寞心情。

◎ 亞耳醫院圍牆內的風景

　　梵谷受到鎮民排斥，被強制關在亞耳醫院裡面。這無疑是最痛苦煎熬的一段時間，鎮民的鄙視讓他的精神飽受打擊，住進醫院以後，醫生又不許他抽煙、喝酒，雖說是為了病人的健康著想，但是要一個長期有煙癮、酒癮的人一下子斷絕這些刺激品，其實是一件相當痛苦的事情。

　　更糟的是梵谷失去作畫的自由，醫生雖然沒有禁止他帶畫具進醫院，卻限制他的行動，梵谷曾經一連幾天都被關在上鎖的房間，就算後來放他出來活動，也一定要有院方人員監視才行。

　　梵谷堅信自己沒有瘋，他之所以妥協住進醫院，一方面不希望居民的抗議行動鬧得更嚴重。二方面是梵谷經過幾次發作，擔心自己在外頭萬一被惹火或受辱，難保情緒失控，做出比割耳更失去理智的事情。入院後的梵谷並沒有激烈辯解、抗議，因為太過激動的言語和行為，只會讓院方覺得他是更兇狠危險的精神病患；他相信自己只是生病，但神智是絕對清楚的。

　　因此他默默作畫，繼續給西奧寫信，要弟弟轉告家人不用擔心，也不必煞費苦心營救他，西奧在四月和喬安娜結婚，知道弟弟已經有個安定幸福的家庭，他感到相當欣慰。

　　關進亞耳醫院後，梵谷只能在房裡畫一些過去創作過的主題，例如「向日葵靜物」、「胡倫太太畫像」等。不然就只好畫醫院的中庭，或是病房內的情景，這些圍牆內的「風景」，隱藏了梵谷極端的抑鬱、悲傷和孤獨。

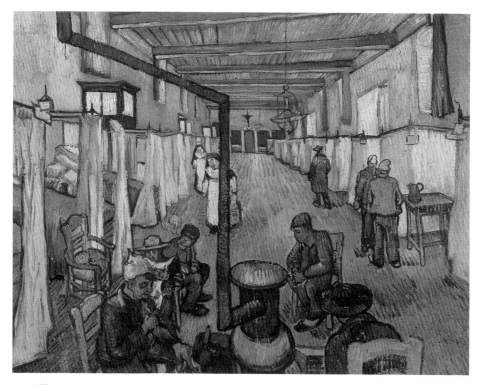

亞耳醫院的病房　1889年4月
油彩‧畫布　74×92cm
瑞士溫特圖爾市　奧斯卡雷恩哈特收藏館

這是亞耳醫院內部的病房景象。感覺畫中的病人還相當自由，有的在閒聊，有的在看報，多數人都在火爐邊取暖。但是梵谷要接受專人看管，他只能孤獨的描繪這片沉悶沒有生氣的病房情景，長廊的盡頭似乎有個聖像十字架掛在牆上，但救贖的力量是那麼遙不可及，讓人更感覺到梵谷的絕望與無力感。

當年的亞耳醫院，現在成了文化中心，裡面包括圖書館、展場等，中庭部分的花圃仍維持舊觀，滿足前往追思探尋的梵谷迷。

那宛若方尖碑的風景

　　在醫生的勸說下，梵谷決定搬到亞耳附近的聖黑米小鎮（Saint Remy），那裡有一所精神療養院，梵谷在那邊休養可以過得比較自在，不必再忍受「正常人」的眼光，繼續繪畫創作。

　　如果說梵谷在亞耳時期，讓他最專注入迷的植物是向日葵，那麼他在聖黑米小鎮的療養院歲月，最迷的植物當屬絲柏樹。

　　梵谷是自願進入聖保羅療養院的，西奧幫哥哥在醫院租了兩個小房間，一間是梵谷的病房，另一間權充他的畫室。不過再怎麼說梵谷還是醫院的病人，剛開始他只能待在房間，透過窗戶的鐵欄杆欣賞近在咫尺的鄉間風景，等到院方確認梵谷的身心狀態沒問題，終於同意讓梵谷在院方人員監視下到戶外寫生。一得到許可的梵谷馬上拿起畫具，跑到聖保羅醫院外面的庭院，畫下這棵高聳茂盛的絲柏樹。

　　梵谷就近觀察絲柏樹之後，深深感到著迷，他寫信告訴西奧，這些絲柏樹常佔據他的心頭，比例和線條是那麼美，就好像埃及的方尖碑一樣。它是明亮的南法風景中，最難捕捉的一抹黑，是藝術家最需要克服的主題。

　　雖然梵谷看起來情況穩定了，但他最需要克服的，就是壓在他胸口的心魔。聖保羅療養院是專門關瘋子的地方，有的精神病患完全活在自己的世界，整天呆滯放空，什麼事也不做，有的則會尖叫，會喃喃自語，偶爾也有打架衝突的狀況，可以想像時而正常、時而發作的梵谷，住在這種地方是怎樣的煎熬害怕。他怕萬一自己的病情加重，發作的頻率加快，也許有一天他也會像院中那些病患一樣，陷入澈底瘋狂，因此他願意留在此地，一方面接受醫生的觀察與治療，一方面更能安心的作畫。

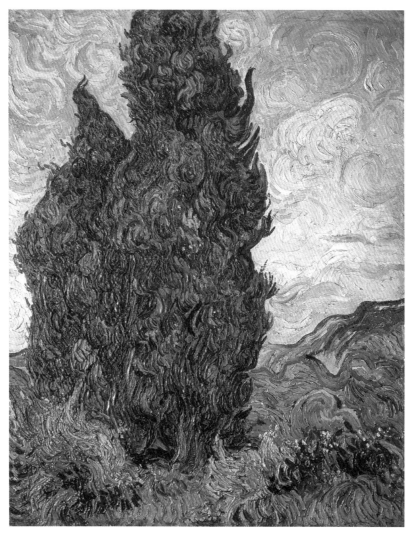

絲柏樹　1889年6月
油彩‧畫布　93.3×74cm　美國紐約　大都會博物館

巨大的絲柏樹阻隔了遼闊的視線，佔據大半的風景。整棵樹像極了暗綠色的火燄，朝天際熊熊燃燒，天空彷彿也受到影響，隨著熱氣洶湧流動。

似瘋非瘋的梵谷，以這種心情畫下一棵棵宛如方尖碑的絲柏樹，原本應該安靜屹立的綠樹，卻幻化成變形跳動的火柱，捲起一股不安的氣流，讓整個畫面熱烈翻騰起來。與其說這幅畫作很像燃燒中的風景，或者該說燃燒的是梵谷飽受折磨的靈魂。

所以當他目睹院中各式各樣的狂人和瘋子，得知有些病人也會聽到奇怪的聲音，也會看到奇怪變形的東西，他似乎鬆了一口氣，不像第一次在亞耳發病那麼恐懼無助了，因為他知道這是一種疾病，自己也不是唯一有這種病症的人。這可能是梵谷在瘋人院待了整整一年的原因，換作別人恐怕住不了多久就急著要親人接送離開了。

　　就某種程度來說，梵谷感激病患不會對他投以敵視眼光，不會打擾他的創作，這比亞耳鎮上那些善良的居民好多了。梵谷不必再擔心自己異於常人，因為和他比起來，這群病患才是十足的瘋子、精神病。

　　可是梵谷心中又充滿恐懼，他害怕自己真的成為這群人的一分子，萬一哪次病症發作之後，他就永遠失去理智，再也清醒不過來怎麼辦？梵谷的靈魂深處一直有這種矛盾掙扎，恐怕到他死前都無法停息。

絲柏樹實景

南歐常常可見這樣的絲柏樹，沿著公路兩旁蜿蜒而去。一般人看了或許沒什麼感覺，但是透過梵谷的想像力，這些樹木好像有了新的生命力，在畫作中舞動起來。

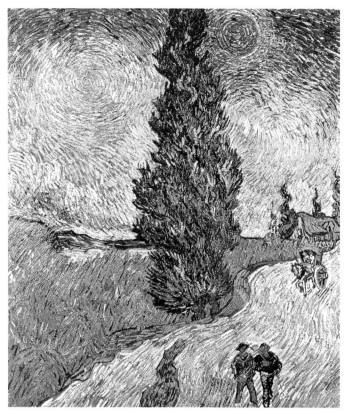

有絲柏樹和星星的道路
1890年5月
油彩‧畫布　92×73cm
荷蘭渥特羅
庫勒穆勒美術館

這幅畫作中的絲柏樹真的
很像方尖碑，它矗立在畫
面中央，將天空的月亮和
星星間隔開來，也分開兩
邊產生的渦流，形成畫面
中最安定的力量。

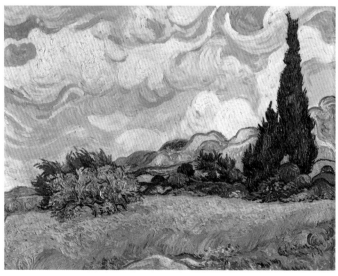

有絲柏樹的麥田
1889年9月
油彩‧畫布　72.5×91.5cm
英國倫敦　倫敦國家畫廊

梵谷在聖黑米期間畫了很
多有絲柏樹、橄欖樹的風
景，畫裡的天空往往就像
波濤洶湧的大海，起伏的
山巒和燃燒般的樹木，充
滿律動，讓人感受到梵谷
的不安。

◈ 星月爭輝的夜晚

「星夜」是梵谷最著名的畫作之一，梵谷一路發展的厚塗技法和漩渦般的筆觸，在這幅畫展現了充分的熟成。這是一幅不忠於現實，想像力十足的風景畫，主要在傳達畫家內心的情感和想法，並非要如實呈現眼前的一切，這種創作概念在二十世紀初形成表現主義，因此梵谷經常被認為是表現主義的先驅。

雖然梵谷在聖黑米期間已經擁有相對的自由，但是走到哪裡還是需要院方人員的陪同，他能去的地方實在不多，所謂的戶外寫生，頂多就是畫畫醫院花園的植栽，或是醫院外頭那片麥田和橄欖園。能寫生的新題材很有限，因此許多風景畫都融合了梵谷的回憶和想像力。

這幅〈星夜〉就是最好的例子，飽受失眠之苦的梵谷，晚上從病房的窗戶看到滿天閃爍的星星，於是畫出宛如施放煙火般的美麗夜空與寧靜的小鎮，但實際上梵谷從窗戶看出去，根本就看不到聖黑米小鎮的教堂屋宇。如此美麗燦爛的星夜奇觀，其實是源自梵谷心中的風景。

回頭再看看一年前的〈隆河上的星光〉，就可以比較出梵谷的精神狀態出現多大的變化，同樣是美麗的夜晚，前者的星空與河面的燈光倒影相互輝映，岸上還有一對攜手同行的夫妻，整幅畫讓人感覺愉悅而寧靜，好像一首旋律優美的小夜曲。

梵谷曾經在院方人員的陪同下，去過聖黑米小鎮一次，但是當他看到鎮上那些「正常」的民眾和事物，感覺就像急病來襲，險些要暈倒一樣。

他只好躲回醫院裡面，藉由工作來忘掉這種狼狽的恐慌。畫面中暗潮洶湧的夜空，重重壓著底下的聖黑米小鎮，感覺小鎮隨時會被這波亂流所吞噬。

這個小鎮彷彿代表著梵谷的理智，或者是他平靜正常的生活。在漩渦般的夜空中，蜷縮在畫面一角的寧靜村落，頗有山雨欲來之勢。

夜晚的絲柏樹更顯得張牙舞爪，持續向夜空竄升，梵谷的精神狀態時好時壞，從六月份畫的「絲柏樹」和「星夜」，就可以看到梵谷的內心狂亂如漩渦，一點也沒有平靜安詳的感覺。

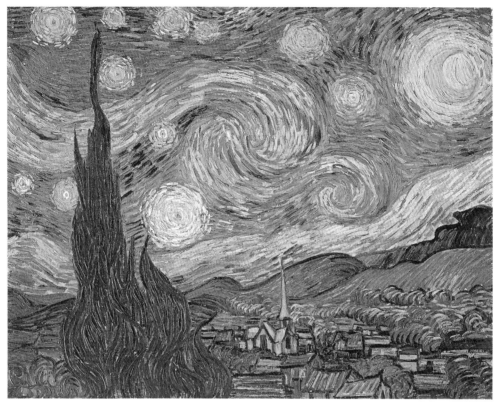

星夜　1889年6月
油彩・畫布　73.7cm×92.1cm
美國紐約　大都會博物館

九個月後的梵谷，畫出狂亂扭曲的夜空，感覺星星和月亮在巨浪狂潮中較勁爭輝，連絲柏樹也不甘示弱，舞動著枝椏伸向天際，這是一首激昂澎湃的交響曲，那種懾人的強度和節奏，教人讚嘆敬佩，卻又膽戰心驚。

可惜當時還沒有人懂得梵谷的畫，醫生覺得梵谷的情況還算穩定，七月份還讓監視員陪梵谷回亞耳一趟，取回存放在那邊的舊畫作。

梵谷從亞耳回來沒多久就發病了，感覺像是癲癇的症狀，有段時間梵谷失去意識，清醒之後也有些恍神、記憶力喪失，他一直休養到八月中旬才好轉，之後才又重拾畫筆、繼續給西奧寫信。

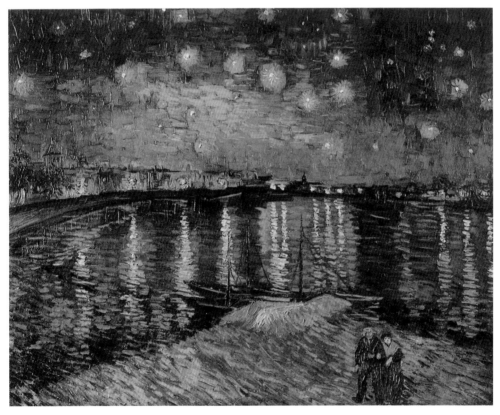

隆河上的星光　1888年9月
油彩·畫布　72.5×92cm
法國巴黎　羅浮宮

〈隆河上的星光〉是較為寫實的風景，通常有月亮的夜晚，就不容易看到星星，因為明亮的月光會遮蔽相對微弱的星光。在沒有月亮的夜晚比較容易看到滿天繁星的景像。至於〈星夜〉中的星星和月亮，感覺好像爭著燃燒發光，以便證明自己的存在。隨著漩渦流轉的星星和月亮，就像一堆失速亂竄的火球，隨時會發生碰撞的災難，在美麗璀璨的背後，似乎隱藏著一些危險和騷動。

聖保羅醫院中的大廳
1889年10月
黑色粉彩／膠彩・畫紙
61×47.5cm
荷蘭阿姆斯特丹　梵谷美術館

這家位於聖黑米小鎮的療養
院，前身是一所修道院，附
近只有麥田和橄欖樹園，梵
谷在這裡住了一年才離開。
感覺這裡就是一個單調沉悶
的地方。

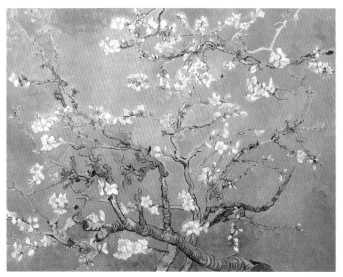

杏花滿枝　1890年2月
油彩・畫布　73.5×92cm
荷蘭阿姆斯特丹　梵谷美術館

這是一幅充滿東方韻味，非
常雅致的作品，當時梵谷
住在一個關滿瘋子的療養
院，過著日復一日的單調生
活，竟然能畫出這麼靈秀的
作品，實在讓人佩服。梵谷
帶著喜悅的心情，打算把這
幅花開滿枝的畫，送給剛當
上爸爸的西奧，慶賀新生命
的降臨。

◎ 為伊消得人憔悴

梵谷在該年七月再度發病，比起上回在亞耳的發作，這次情況可以說是有過之而無不及。梵谷有好幾天喉嚨腫脹、無法進食，晚上經常做惡夢、發囈語，甚至還出現啃食顏料和松脂的行為，這些顏料含有大量的鉛，吃多了肯定對身體有害，因此醫生沒收他的作畫材料。

這段期間他完全中斷創作，直到八月底梵谷的身體狀況有所改善，神智也清醒許多，醫生才同意讓他繼續作畫。梵谷立刻抓起畫筆，著手進行一張自畫像，畫中的梵谷臉色蠟黃、身形瘦削，背景呈暗紫色調，整個人蒼白得像鬼魂一樣，但是他手裡緊緊抓住畫筆和調色盤，好像那是汪洋中唯一賴以生存的浮木。

要認清自己並不容易，尤其梵谷此刻確實知道自己的身體和精神出了問題。感覺這種病會週期性的反覆發作，這讓他的心情跌到谷底，幸好治療梵谷的貝洪醫生人很好，在醫生的寬慰和治療之下，梵谷總算打起精神再度投入工作，或許作畫就是最好的治療方式。梵谷住在聖黑米療養院時期大概完成了三幅自畫像，這也是他自我探索的終點。等他隔年前往巴黎附近的奧維小鎮，就不曾再畫過自畫像了。

梵谷從巴黎時期就不斷描繪自畫像，他經常凝視鏡中的自己，畫出當下的心情和身體狀況，所以梵谷的自畫像都是左右顛倒的鏡中影像，之前耳朵包紮繃帶的自畫像，很容易讓人誤以為他是右耳受傷，其實他割傷的是左耳才對。

而這幅自畫像（如下頁左圖）中的梵谷似乎以左手拿調色盤，其實那是他的右手。自畫像其實就是一種自我省思。微妙的是在割耳事件之後，梵谷的自畫像始終是頭部微偏左側，只露出完整右耳，感覺像是刻意隱藏他受過傷的左耳。不像巴黎時期的自畫像有時露左耳，有時露右耳，有時又是正面角度，我們無法得知當梵谷拆掉左耳的繃帶後，留下怎樣的疤痕，他似乎避免畫出這樣的自己，這是為了美學的考量？還是刻意不去碰觸讓他恐懼的傷痛？

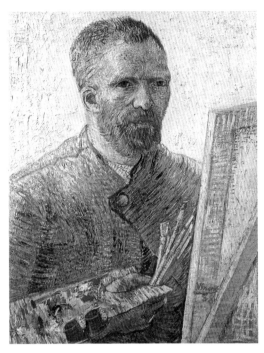

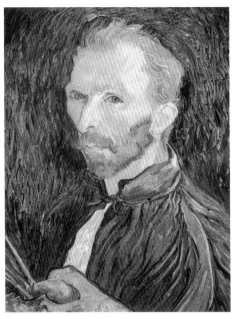

持調色盤的自畫像　1889年8月
油彩‧畫布　57×43.5cm
美國紐約　約翰‧海‧惠特尼夫人收藏

梵谷是左撇子？

左上圖是梵谷在巴黎時期所完成的自畫像，當時他以左手拿調色盤，顯然是以右手作畫，但為何到了聖黑米時期，他又改成以右手拿調色盤呢？難道大病一場的梵谷，從此變成左撇子嗎？

原因可能就出在梵谷不想畫出已經殘破不全的左耳，所以才以「右半臉」和右手持調色盤的方式呈現。

要記住梵谷早已不拘泥於寫實風景或人物的表現，作畫是為了描繪畫家的心情，或是傳達畫家的想說的話，這張「持調色盤的自畫像」是在表示：即使我大病一場，容顏消瘦，但是我一旦恢復力氣，就馬上抓起畫筆，無怨無悔的畫下去。

對於繪畫創作，梵谷真是衣帶漸寬終不悔，為「伊」消得人憔悴。

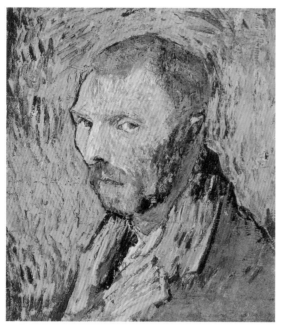

殘耳自畫像　1889年9月
油彩·畫布　51×45cm
挪威奧斯陸　國立美術館

十年的創作生涯中，總共畫了將近
四十幅自畫像，因此也成為最容易出
現假冒模仿的主題，除了「向日葵」
系列出現過假畫，這幅「殘耳自畫
像」也被多數專家認為是贗品。因為
除了這幅畫，梵谷不曾畫出殘缺不全
的左耳，再者以他照鏡子作畫的習
慣，這個殘耳也長錯邊了。（對照綁
繃帶的自畫像就可以看出這一點。）
但奧斯陸國立美術館還是買下此畫，
對於這幅畫真偽的爭辯，到現在還沒
有定論。

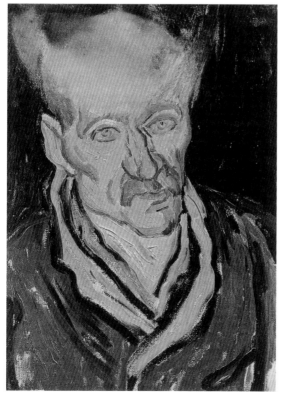

聖保羅醫院中的精神病患
1889年10月
油彩·畫布　32.5×23.5cm
荷蘭阿姆斯特丹　梵谷美術館

畫中的精神病患眼神沒有聚焦，腦袋
有些模糊，好像還沒有畫完似的。究
竟梵谷是因為本身的精神狀態，才沒
有完成這幅肖像，亦或是梵谷覺得精
神病患的腦海，就是這樣一片模糊難
辨的感覺？梵谷是精神病患嗎？他和
畫中病患的差異又在哪裡？

自畫像　1889年9月
油彩・畫布　65×54cm
法國巴黎　羅浮宮

憤怒的凝視？
這幅自畫像中的梵谷比上一幅氣色
好一點，神情也比較堅定，但眼神
中透露著憤怒抑鬱的神情，好像這
種病症讓他又生氣又無奈。背景和
身上的衣服色系相近，並且有同樣
的波浪渦紋，這樣的色彩雖然有協
調寧靜的視覺效果，但厚重的漩渦
筆觸又讓人覺得浮動不安，感覺梵
谷的內心不停交戰，衝突與矛盾沸
騰得厲害。

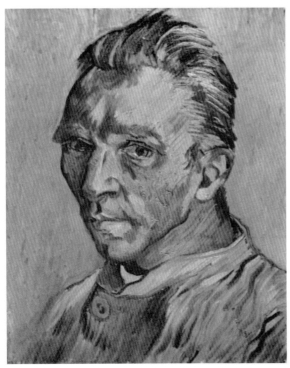

沒有鬍子的自畫像
1889年9月底
油彩・畫布　40×31cm
私人收藏

這張是梵谷剛刮完鬍子所畫的畫
像，感覺整個人都不一樣了。同時
這也是梵谷售價最昂貴的一幅自畫
像，1998年在紐約拍賣會上以七千
多萬美金的價格成交，在當時是全
世界第三昂貴的藝術品成交。

◉ 向大師致敬

　　從亞耳回來後大病一場的梵谷，沒有辦法到戶外寫生，也有些害怕出門，有時雖然勉強自己下樓走走，但隨即又逃回病房。把自己關在房間裡面，足足有兩個月沒有接觸新鮮空氣。這種情況下自然沒有什麼新鮮的作畫題材，因此除了自畫像之外，梵谷又重拾早年學畫的習慣，開始臨摹古典大師的作品。

　　不過此時梵谷已奠定自己的風格，不再一味的模仿複製，而是用全新的色彩去詮釋歷代大師的經典之作。就像音樂家在演奏貝多芬的音樂，雖然是一樣的曲譜，但每個人的表現和詮釋都不一樣。梵谷臨摹了寫實主義畫家米勒、杜米埃等人的作品，內容是他一向喜歡的農村生活、社會關懷等。

　　梵谷早年雖然熱衷傳教，但是不受教會認可，從此心灰意冷，改而投入繪畫的世界，梵谷也讀了許多書，尤其喜歡左拉、龔固爾、莫里哀等人的作品，這些作品所宣揚的現代思想，也是梵谷所信奉的真理。

　　但是病後的梵谷突然對宗教產生荒謬的狂熱，還臨摹〈聖殤圖〉、〈拉撒路的復活〉等宗教畫作，而且把畫中的耶穌、拉撒路換成自己的容顏，梵谷對自己的轉變有些驚慌失措，「死而復活」的宗教奇蹟，在梵谷身上卻是揮之不去的循環惡夢。

　　許多人得了怪病或重病都會尋求宗教的解答或寄託，這也是無可厚非的事。梵谷透過宗教畫作的臨摹，企圖替自己尋找一個出口，耶穌基督的死而復活，是為了救贖世人的罪，拉撒路的死而復活，是為了見證耶穌的神能、堅定對主的信心。梵谷每次發病都像死了一次又活過來似的，想來他會問自己：這樣一次又一次的死而復生，究竟是為了什麼？他的使命在哪裡？

　　梵谷開始有離開療養院的念頭，滿心以為換個生活方式，一切就會不同了，梵谷想過要叫警察把自己關在牢房，或者乾脆入伍去當兵，不過這些都是異想天開，以梵谷的身心狀態，最好還是待在醫療機構比較單純。

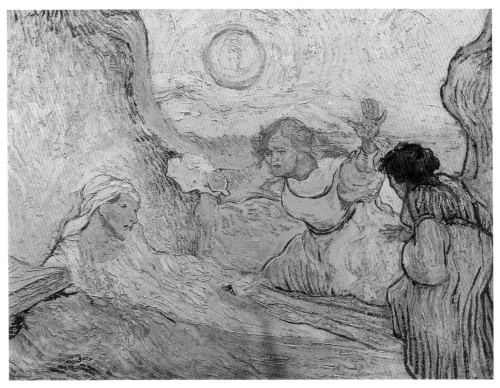

拉撒路的復活（仿林布蘭）1890年5月
油彩・畫布　50×60cm
荷蘭阿姆斯特丹　梵谷美術館

林布蘭擅長以明暗顏色來構築畫面的戲劇性
效果，梵谷則把墓穴的場景換成他熟悉的戶
外風景，而且他只臨摹了林布蘭畫作的下半
部，梵谷的版本並沒有高舉右手的耶穌。

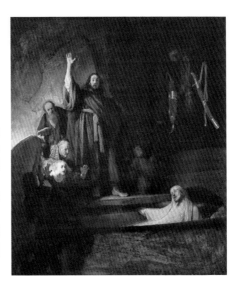

拉撒路的復活　1630
油彩・畫板　96.2×81.5cm
美國洛杉磯　洛杉磯美術館

林布蘭 Rembrandt van Rijn　1606～1669

林布蘭是荷蘭巴洛克時期的畫家，也是梵
谷最敬佩的藝術家之一，他在荷蘭、比利
時期間就常到博物館欣賞林布蘭的作品。

西奧建議梵谷搬到巴黎近郊的奧維，也幫他找到可以繼續為他追蹤病情的醫生，但梵谷估計自己在聖誕節前後又會發病。萬一他的瘋病又起，陪在身旁的是弟弟或其他人都會不妙。所以梵谷決定這個冬天還是待在聖黑米，等明年春天確定身體沒問題再做打算。

果然梵谷在十二月又發病，他沮喪萬分，還試圖吞顏料自殺，這種痛苦恐怕不是常人能理解的，發病時是驚惶痛苦，清醒後是虛弱無助，好不容易身體有點起色，梵谷卻不能抱著康復的希望，因為下一次病症發作恐怕又要來臨。

一八九〇年二月是梵谷發作最嚴重的一次，這次的病期長達兩個月，飽受折磨的梵谷下定決心，等身體再次好轉，他就要北上去找西奧，看看西奧夫婦和他們新生的小孩，生活總要有些動力和希望才行。

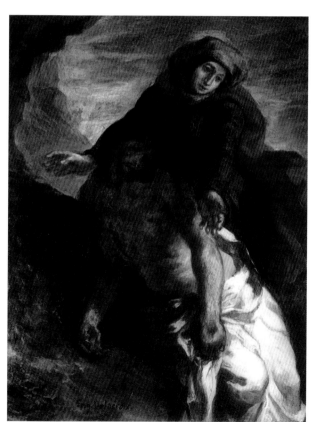

聖殤圖　1850年
油彩‧畫布　35×27cm
挪威奧斯陸　國立美術館

德拉克洛瓦 Eugene Delacroi
1798～1863

德拉克洛瓦是法國浪漫派畫家，也是梵谷最欣賞的藝術家之一。

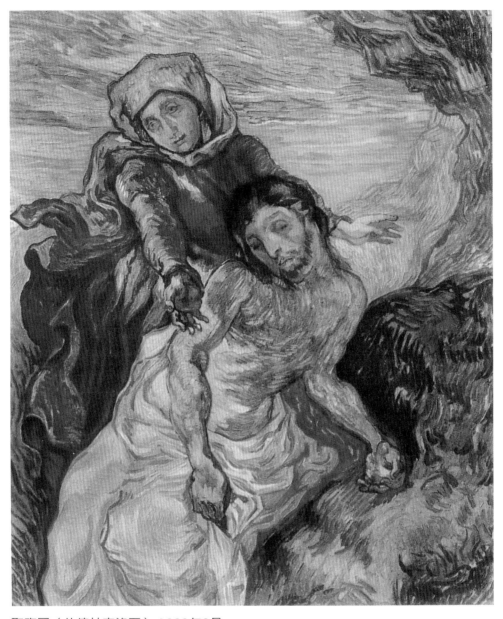

聖殤圖（仿德拉克洛瓦） 1890年9月
油彩・畫布　73×60.5cm
荷蘭阿姆斯特丹　梵谷美術館

梵谷以黃藍色系，重新詮釋浪漫派畫的作品，畫中尤其以耶穌基督的紅髮、紅鬚最醒
目。儼然就像翻版的梵谷。

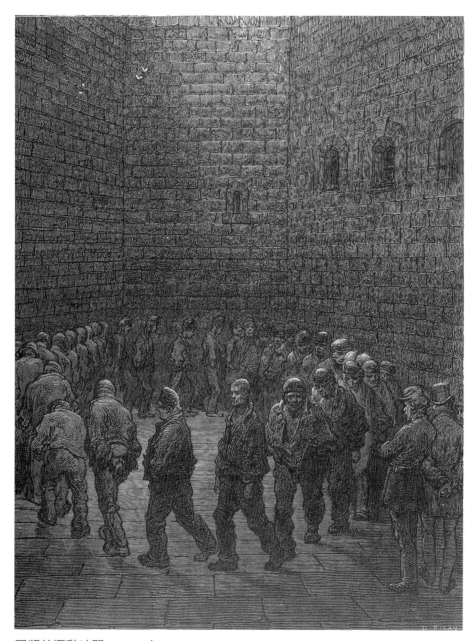

囚犯的運動時間　1870年

杜雷 Gustave Doré　1832〜1883

杜雷是法國著名的版畫和插畫家，作品多為黑白兩色，此圖來自《倫敦》書中的
插畫。

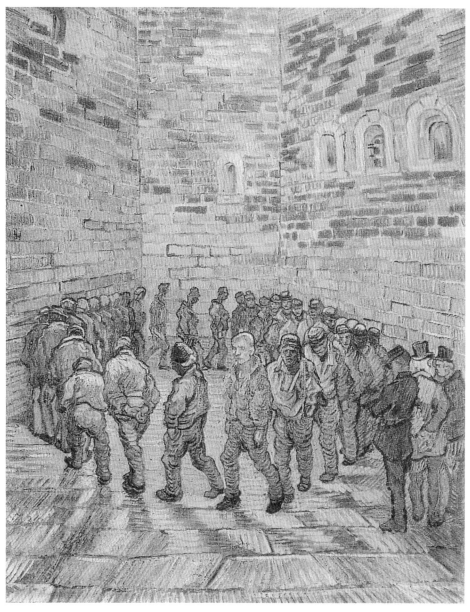

囚犯的運動時間（仿杜雷） 1890年2月
油彩‧畫布　80×64cm
俄羅斯莫斯科　普希金美術館

囚犯的活動時間只能繞著圈子慢慢走動，四周都是高牆，旁邊還有獄卒監視，梵谷以慘綠的色調來重現監獄場景，也反應自己沮喪絕望的心情。他自己何嘗不是被困在囚室，怎麼走也走不出去？

◎ 展覽與評論

　　梵谷作畫至今也將近十年了，他將作品一批一批寄給西奧，逼得西奧只好去租個倉庫來存放這些畫作。除了在巴黎期間，唐居老爹在自家文具行的房間幫梵谷辦過小型畫展，嚴格說來，梵谷的畫作不曾在真正的展場出現過，也就是說除了蒙馬特的少數族群，一般社會大眾還沒有機會看過梵谷的作品。

　　西奧有好幾次向梵谷要作品報名參展，但梵谷不是表示太晚得知，沒有充裕時間準備，就是自覺作品還不夠好，所以一直等到一八八九年，才有兩幅作品出現在巴黎的獨立藝術家沙龍畫展，其中一幅是〈隆河上的星光〉，另一幅就是〈鳶尾花〉。

　　〈鳶尾花〉是梵谷住進聖保羅療養院時，第一個星期就完成的作品，當時醫生還不允許他到外面寫生，他只能無聊的畫畫醫院大廳，或是到半荒廢的花園去畫一些花草樹木，這幅作品就是在這種情況下完成的，梵谷事先並沒有先畫草圖或素描練習，畫作也沒有簽名，對他來說這只是暖身的練習，沒想到這幅畫成了梵谷日後最出名的代表作之一。他把畫作寄往巴黎，還告訴西奧不用擔心，當他看到這幅〈鳶尾花〉，就會知道哥哥在療養院的生活其實也不會太孤獨。

　　這幅作品明顯是受到日本浮世繪的影響，勾勒輪廓的墨線很深，取景的角度也很特別，梵谷捨棄天空和遠景，直接彩繪種在地上的花叢，結果反而完成一幅色彩鮮豔，線條活潑的作品。西奧收到這幅畫也很喜歡，連忙把畫作送去參展，還寫信告訴梵谷這個好消息，表示在展場遠遠就能看到這幅醒目的畫。生平第一次公開展畫，梵谷自然沒能一炮而紅，但是一些比較富有美學鑑賞力、比較能接受新風格的藝術愛好者，對梵谷的作品確實感到印象深刻。

　　梵谷在離開聖黑米之前，最後完成的作品也是鳶尾花。他畫了兩幅靜物，畫幅尺寸都和一年前的作品相同，他打算當成一系列作品讓西奧送去展出。這兩幅靜物同樣用粗黑線條勾勒輪廓，單色的背景和構圖都會讓人聯想

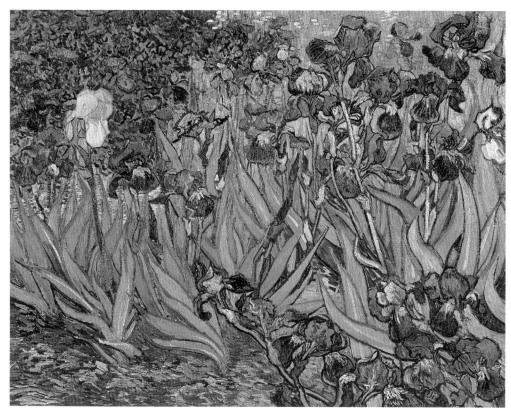

鳶尾花　1889年5月
油彩・畫布　71×93cm
美國洛杉磯

全世界最貴的花，就是這幅〈鳶尾花〉，1987年在紐約拍賣市場以美金五千多萬元成交。
如果以成交年代的幣值換算，這幅畫的售價高達美金一億元，遠遠勝過莫內的〈睡蓮池〉
（約八千萬美金）及梵谷自己的〈向日葵〉（約七千四百萬美金）。

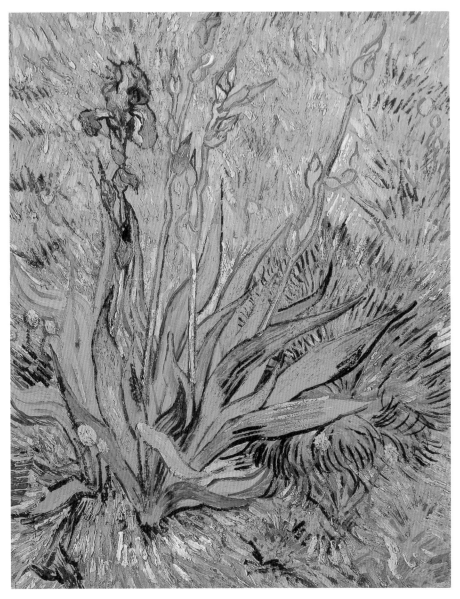

鳶尾花　1889年5月
油彩·畫布　62.2×48.3cm
加拿大渥太華　加拿大國家畫廊

聖保羅療養院是關精神病患的地方，這裡的花園不像亞耳醫院那麼刻意安排植栽，多半放任植物自由生長，或許這也是梵谷為何把畫面焦點整個拉到種花的地面，免得帶出滿園雜草、泥土的荒蕪景象。

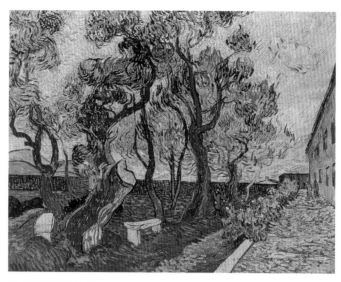

聖保羅醫院的花園　1889年11月
油彩・畫布　73.1×x92.6cm　德國埃森　福克旺博物館

從這幅畫就能看到療養院花園的全貌。整個花園以矮牆圍
起，除了幾棵歷史悠久的老樹，並沒有太多精心養護的草
坪或植栽，但梵谷卻能在這樣半荒廢的園裡，畫出像〈鳶
尾花〉這麼美麗的作品，讓人不得不佩服讚嘆。

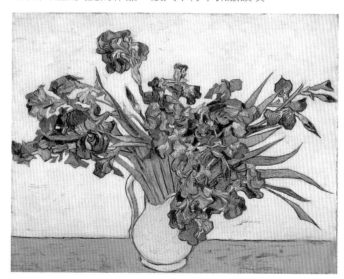

鳶尾花　1890年5月
油彩・畫布　73.7×92.1cm　美國紐約　大都會博物館

到巴黎時期的花卉靜物，或是亞耳的向日葵。大病一場的梵谷，似乎從這個熟悉的主題找到短暫的寧靜。那些騷動不安的漩渦、飛騰的火燄暫時不見了，梵谷決定趁這個時候趕快回巴黎，或許離開炎熱的南法，他的病魔也會跟著離開呢！

獨立藝術家沙龍畫展是秀拉和席涅克等人在一八八四年成立的，這個聯合畫展標榜「沒有評審、沒有獎勵」，純粹就是鼓勵一些被官方沙龍拒絕的年輕藝術家，讓他們有機會公開展示作品，第一屆開辦的時候，就吸引四百多位畫家，聯合展出超過五千件的作品。

梵谷參加的是第五屆，雖然只展出兩幅畫，沒有特別引起注意，但是隔年一月西奧又送了六幅梵谷的作品去比利時參加二十人畫展，這次就引起一些騷動，另一名畫家亨利・古胡不滿自己的作品被掛在梵谷的作品旁邊，表示那些向日葵真是噁心到了極點，這讓梵谷的老朋友羅特列克氣憤難消，還要求和古胡決鬥，想到羅特列克身高才152公分，怒氣沖沖揮著拐杖抗議，找對方單挑「定孤支」，不禁讓人覺得他熱血又可愛。

反覆發病了幾次的梵谷好像不知道昔日老友這麼挺自己，西奧信裡只敢報告好消息，不敢提有人大力批評梵谷的畫作，其實批評並非壞事，當年的馬奈、莫內都曾經被罵得體無完膚，但也因此打響知名度，讓更多人注意到他們的作品。或許也因為這次畫展的衝突，梵谷一幅〈紅葡萄園（詳見89頁）〉果真以四百法郎賣出，由於梵谷在同年七月就自殺了，這幅畫也成為梵谷生前唯一賣出的油畫作品。

一八九〇年三月西奧又送了十幅梵谷的作品參加第六屆的巴黎獨立藝術家沙龍展，展出相當成功，莫內表示梵谷的作品是全展覽館最精彩的，許多畫家也紛紛找西奧打聽梵谷，表示梵谷很有才華，絕對是明日之星，只可惜這些好消息並沒有改善梵谷的病情，梵谷在二月的病情特別嚴重，三、四月幾乎都躺在床上，直到五月情況才好轉。西奧越來越擔心哥哥，決定把他接到巴黎近郊，方便就近照顧。

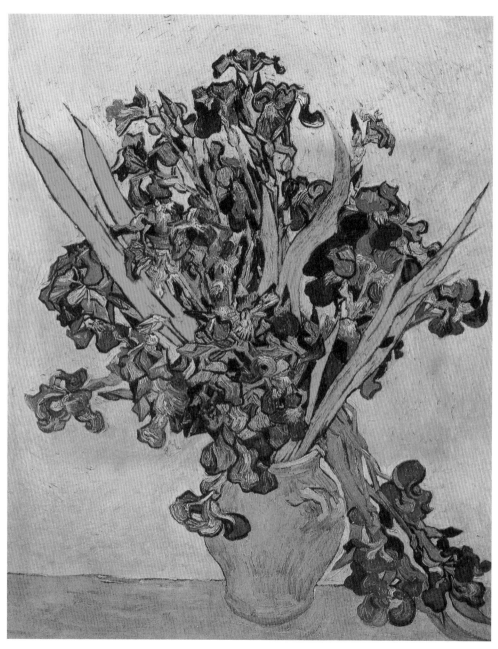

黃色背景的鳶尾花　1890年5月
油彩・畫布　92×73.5cm
荷蘭阿姆斯特丹　梵谷美術館

07 Chapter

終點

雨中的奧維風景

❖————————————❖

1890.5 ～ 7

　　梵谷於一八九〇年五月　　日啟程前往巴黎。他帶著貝洪醫生的診斷書，上面是這麼寫的：

　　病人在療養院期間，除了幾次激烈的發作，其餘時間都非常安靜。他的病期每次為時一個星期到一個月不等，發病期間病人會極端恐懼、焦慮，不斷嘗試吃顏料、喝煤油，企圖服毒自殺，但是病期以外的時間，病人是絕對安靜，全心投入他的繪畫當中。今天他要求出院，表示要前往法國北部，病人相信北部較寒冷的氣候，對他的身體比較有好處。

　　由於梵谷是自願住院的，他要離開，院方也無法阻止。梵谷在聖黑米待了一年的時間，總共發作了四次，感覺有點像癲癇，但似乎又比癲癇嚴重許多；其中有兩次都是前往亞耳小鎮拿取畫作，結果回來就發病了。所以醫生認為梵谷需要靜養，不適合長途旅行。但梵谷執意於五月隻身踏上這段長途旅行，西奧已經在奧維小鎮幫他安排好住處和醫生，聽說這位醫生也是業餘畫家，他一定比其他醫生更了解梵谷。

　　當梵谷搭上前往巴黎的火車，內心是充滿期待的，他期待看到久違的弟弟，期待看到那個以他名字命名的小姪子，他也期待和嘉舍醫生見面，新的

醫生，也許有新的治療方法、新的契機。當時誰也沒想到，梵谷這一趟竟是奔赴人生的終點。所有的期待在兩個月後的一聲槍響之下，悄然止息。

　　梵谷在生命的最後兩個月，畫了將近八十幅畫作，這等於一天要畫一幅以上，才能累積如此驚人的數量，就好像自知時日不多，急於把所有的熱情苦惱化為力量，在最後六十天燃燒殆盡。

雨中的奧維風景　1890年7月
油彩‧畫布　50×100cm
英國卡地夫威爾斯國家博物館

傍山的茅屋　1890年7月
油彩‧畫布　50×100cm　英國倫敦泰特美術館

　　梵谷後期的精神狀況，就像同期完成的這兩幅畫一樣，時而晴朗、安詳、寧靜，時而陰鬱、狂風、暴雨。只可惜最後一場暴風雨來勢兇猛，讓梵谷再也招架不住，就此捨棄畫筆。

◌ 重回人群

　　梵谷回到巴黎，不發病的時候，看起來竟是出奇的結實健康，不像弟弟西奧要養家，又要為哥哥的事情奔走，把自己弄得瘦削虛弱。梵谷在西奧家待了幾天，老朋友都上門來看他。

　　氣氛很是愉快，然而梵谷最開心的事，莫過於看到自己有這麼多作品陳列一室，過去他只是拚命把畫作寄給西奧，馬上又回頭拚命創作，現在全部的成果排在眼前，他有機會比較早期和近期的作品，躍躍欲試的想馬上開始創作。不過西奧家裡還有太太和小孩，實在沒地方讓他作畫，因此梵谷只待了幾天，在五月二十日就前往奧維小鎮了。

　　奧維小鎮離巴黎不到三十公里，交通方便，風景秀麗安靜，完全沒有大城市的喧囂，許多畫家都住過這裡，包括畢沙羅、塞尚、杜比尼和柯洛等。梵谷一到這個小鎮，又立刻開始瘋狂作畫，他每到一個地方總會對當地某些風景特別著迷，在亞耳是向日葵，在聖黑米是絲柏樹和鳶尾花，梵谷初抵奧維的時候，讓他一畫再畫的主題，竟然是奧維小鎮的房子。

　　或許是太久沒有處在「正常人」的社區，梵谷畫了許多平常人家的房屋、花園和教堂，梵谷住了一年精神病院，那裡的房間極為簡陋，連唯一的窗戶都要加上防止病人逃跑的鐵條，如今能住在如此美麗的小鎮，這些看似平凡的小屋、炊煙，在梵谷眼中有了新的趣味。

　　重新回歸小鎮生活的梵谷，或許還不能立刻融入人群，但這些飄著炊煙的住家、民眾聚集的教堂，已經讓他覺得倍感親切。離開制式的療養院，梵谷彩繪一間間溫馨可愛的住家，他心裡一定很想趕快適應新環境，建立一處適合畫家居住和創作的小窩。梵谷充滿渴望，但信心卻不時動搖，因為惱人的疾病一旦發作，這一切很可能成為泡影。

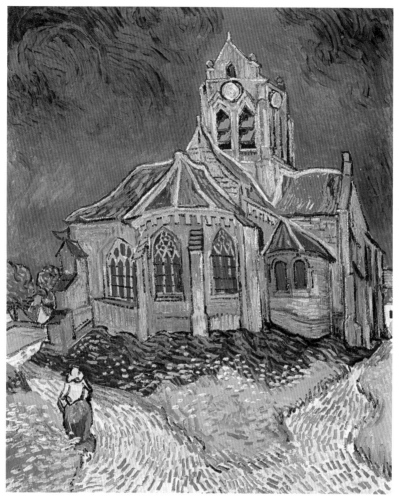

奧維的教堂　1890年6月
油彩・畫布　94×74cm
法國巴黎　奧賽美術館

每個鄉村小鎮都少不了一座教堂，這是人們尋找信仰和心靈寄託的地方。雖然這幅畫顏色鮮明，但光線都集中在前景的草地和分岔的道路。教堂本身卻籠罩在深藍色的天空下，沒有一扇窗戶有日照的溫暖，也看不到美麗的彩繪玻璃。如果光看這幅畫的上半部，其實這座教堂陰沉得有些可怕。反而是路面的沙石被太陽光一映，散發出粉紅的色澤，草地開了不少野花，頗有欣欣向榮的味道，通往村莊的道路，感覺是明亮而愉快的。只不過眼前出現了分岔路，前方又出現扭曲沉重的龐然大物，梵谷這一條奧維之路，看來絕非平坦順暢的康莊大道。

梵谷看到奧維的教堂時，不禁想
起當年在努昂時期的教堂，他還寫信告
訴妹妹和母親，自己正在描繪奧維的教
堂，還解釋這幅畫就像他在努昂畫的
〈教堂墓園和老教堂塔〉，只是顏料用
得更奢侈，色彩更為鮮豔。

梵谷對世俗的教堂一向沒太大好
感。一般畫家都會畫教堂的正面，但梵
谷畫的卻是教堂背面，就好像一座擋在
小鎮之前的碉堡，雖然它的輪廓線條有
些扭曲，但它的存在感絕不容忽略，或
許這就是梵谷對教堂的感受。有一半是
鄉愁，一半是不堪回首的沉重。

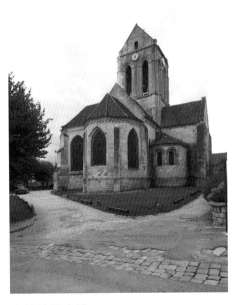

奧維教堂實景

現在到奧維還能看見這座教堂，拜梵谷
所賜，拍照的時候，一定也是從教堂背
面做相同的取景。

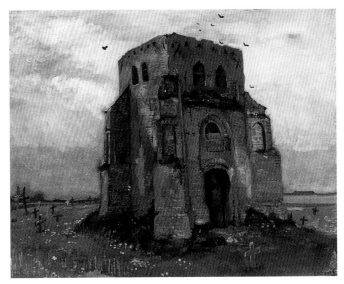

教堂墓園和老教堂塔
1885年5月
油彩‧畫布　63×79cm
荷蘭阿姆斯特丹　梵谷美術館

梵谷經常把教堂放在畫面
正中央，好像在替教堂畫
「肖像畫」。

奧維鎮的街道
1890年5月

油彩‧畫布　73×92cm
芬蘭赫爾辛基美術館

從部分留白的天空，可以看到梵谷匆促錯落的筆觸，他沒有把天空畫完，而是把重點放在下方的美麗房屋，初抵奧維最吸引梵谷的，就是這些平常人家的茅草屋頂。

有火車經過的奧維近郊
1890年6月

油彩‧畫布　72×90cm
俄羅斯莫斯科
普希金美術館

梵谷從制高點俯視連接農舍的廣闊麥田，遠方有現代化的火車經過，中景有傳統的馬車緩行，分別前往不同的方向。整幅畫的取景角度很像亞耳時期「拉克羅的豐收」，但少了一片耀眼的金黃色彩，整體顏色較為暗沉。

滿臉愁容的嘉舍醫生

在畢沙羅的介紹下，西奧在奧維幫梵谷安排了嘉舍醫生，繼續追蹤梵谷的病情，嘉舍醫生本身也是業餘畫家，對印象派很支持，也收藏不少作品。梵谷一開始很高興接受他的診療，覺得這個醫生懂畫，懂藝術，兩人很有話聊，梵谷感覺自己是被了解的。

嘉舍醫生對梵谷很好，常邀梵谷到自家花園寫生，請他一起用餐，梵谷幫嘉舍醫生畫了肖像，嘉舍醫生愛不釋手，還央求梵谷再替他畫一張，所以梵谷畫了兩張嘉舍醫生的肖像。

梵谷覺得嘉舍醫生和自己一樣，整個人顯得疲累、煩惱，因為長年行醫，似乎對醫生這個職務感到有些灰心，但他仍然秉持醫生的信念，勉勵自己要支持下去，梵谷對繪畫的感覺何嘗不是如此？

畫中的嘉舍醫生一臉哀傷的想著心事，讓他一籌莫展的究竟是現代人的苦惱通病，還是他自身的問題？或是苦於找不到良方，來醫治眼前這位才華洋溢卻問題多端的畫家呢？即使手中握著強心劑，畫中的醫生仍是一臉心碎的表情，梵谷在作畫的同時，恐怕已經隱隱知道，這樣的醫診諮詢大概無法治癒他的病。

他在替嘉舍醫生畫像時，投射了自己的心情，透過嘉舍醫生的畫像，來呈現一種憂傷的表情，從他的臉上幾乎可以讀到他的痛苦、哀傷，梵谷認為肖像畫就該這麼表現，他希望藉由嘉舍醫生的畫像，來反應現代人的憂鬱和病態，梵谷認為這樣的畫像，甚至在百年後還是值得回顧。

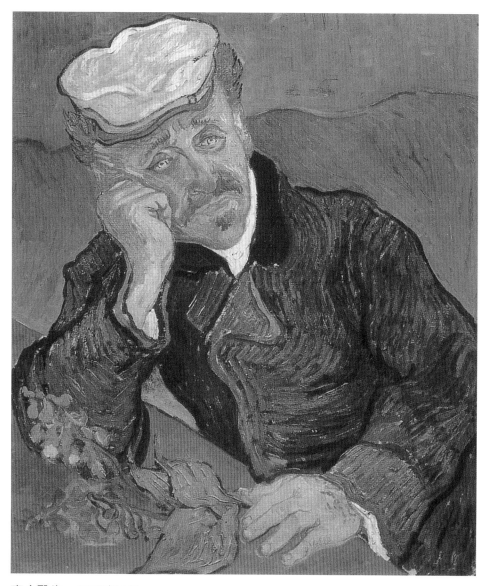

嘉舍醫生　1890年6月
油彩‧畫布　68×57cm
法國巴黎　奧賽美術館

以手支腮加上深鎖的眉頭，陰鬱的眼神，在如此湛藍背景的襯托下，這樣的愁容感覺特別強烈。這是嘉舍醫生的面容，也是梵谷的面容。

嘉舍醫生手上拿的植物是毛地黃，這是用來萃取強心劑的藥用植物，或許是用來代表嘉舍的醫生身分，或者嘉舍醫生曾用這種藥來治療梵谷，只是這一株藥草是否能成為救治的仙丹呢？

梵谷的預測還真準，其中一幅嘉舍醫生的畫像在梵谷死後以三百法郎賣出，但是百年後（西元1990年）這幅畫輾轉來到拍賣會，才開賣三分鐘就被日本收藏家齊藤以美金八千多萬元買下，〈嘉舍醫生〉頓時成為史上最昂貴也最出鋒頭的畫作。

這幅畫直接被運送到東京，據說齊藤只欣賞了幾個小時，就把畫鎖進保險櫃，不過齊藤之後官司纏身，瀕臨破產邊緣，在諸事不順的情況下，竟然揚言死後要把這幅畫燒成灰陪葬，此言一出震驚國際藝術界，批評聲浪四起，齊藤又改口說他是開玩笑的，只是真的沒人笑得出來。

齊藤在一九九六年去世，之後沒人清楚誰是這幅畫的繼承人，究竟是他的公司？還是他的債權人？還是當真燒成灰燼了？謠傳這幅畫已經離開日本，轉由某位富豪私人收藏。只是買畫的人不想大聲張揚而已。

有人說這幅畫目前在瑞士，也有人說在紐約或法國，不過這些通通只是謠傳，以現代的運輸流程來看，這其中要經過特殊包裝、航運業者、保險業者和兩國海關等，如果這幅畫被運送到其他國家，不太可能一點確切的實證都沒有。這一幅畫像就此成了謎，但世人無不期待它有一天還會再度出現。

梵谷和嘉舍醫生的關係也像個謎，剛開始感覺他們相處融洽，嘉舍醫生不但自己擔任梵谷的模特兒，還讓梵谷幫芳齡十九的女兒也畫了肖像，雙方互動都很好。

但梵谷在六月下旬寫信給西奧，卻表示嘉舍醫生自己也有病，如果病情沒有比他更嚴重，至少也是不相上下，還說找他看病，等於讓一個盲人引導另一個盲人，這樣不是要雙雙跌進水溝嗎？有人猜測因為梵谷愛上嘉舍的女兒，卻因嘉舍醫生反對才交惡，不過這種說法多半出自後人浪漫的想像。

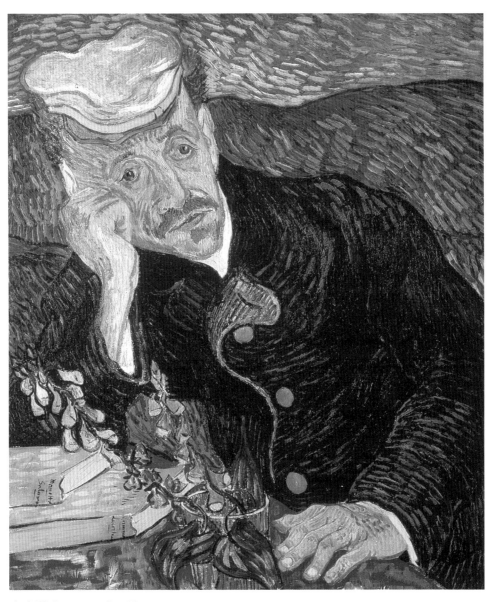

嘉舍醫生　1890年6月
油彩・畫布　66×57cm
私人收藏

這幅由齊藤買下的版本，已經消失好一陣子。畫中多了兩本龔固爾兄弟的小說，兩本都是以巴黎為背景，一本是巴黎藝術家和模特兒的故事，另一本是僕人陷入苦戀的故事，梵谷經常在畫中以各種書本來表現思想，他在這幅畫中想表現的是都會的苦惱和病態。

梵谷早就失去追求情愛的熱忱，他的所有熱情都投入繪畫創作了，從梵谷過去偏執、脾氣暴躁的歷史來看，恐怕不太容易在短時間內信任別人，何況梵谷和任何人相處，本來就很難維持融洽的關係，也許一點點小事就能引起他和嘉舍醫生吵架交惡，許多人質疑嘉舍醫生的治療有問題，梵谷找他諮詢才十個星期就以自殺結束生命。

但這樣的說法也不太公平，因為梵谷並不是好病人，醫生要他戒掉菸酒，他通通做不到，甚至到死前躺在病床都還在抽菸，像梵谷這樣擁有多種身心病症的難纏病患，以十九世紀的醫療技術來說，很可能任何醫生都束手無策，無法根治。

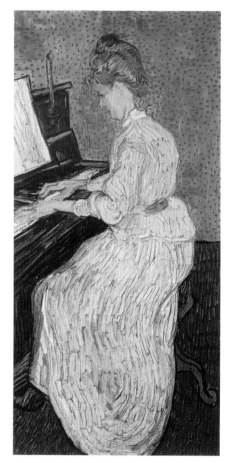

彈琴的嘉舍小姐　1890年6月
油彩・畫布　102.6×50cm
瑞士巴賽爾　藝術博物館

梵谷在信中提到他是以愉悅的心情進行這幅畫作的，過去梵谷哪有機會替名門淑女畫像？如今能在嘉舍醫生家吃豐盛的美食，聽少女彈琴、幫她畫像，這樣的情景美得不像真的，梵谷用了點描派的細點裝飾背景的牆面，但或許這種不真實的感覺讓他有些不安，他的筆觸已經塗到接近浮雕的厚度，光看嘉舍小姐的裙襬下方，簡直重得垂墜在地，怎麼也輕盈、飄揚不起來。

麥田烏鴉

　　幾乎每一本探討梵谷的書，都以這幅〈麥田烏鴉〉作結尾，也都在問：梵谷為什麼自殺？看到畫中烏雲密布、黑鴉亂飛的景像，彷彿能感覺梵谷站在麥田中央的狂亂，面對眼前分岔的道路，通往一望無際的廣闊麥田，突然有種不知何去何從的徬徨，以這樣充滿戲劇張力的畫面，來解釋梵谷戲劇性的終點，似乎是最貼切、最簡單的作法。

　　然而最容易理解的方法，不見得就代表真正的情況。事實上沒有任何文獻資料能證明〈麥田烏鴉〉是梵谷最後的畫作，有些專家認為構圖、筆觸更凌亂的〈樹根和樹幹〉才是梵谷死前最後完成的畫作。

　　但同樣不能獲得廣大的認同，其實梵谷最後在奧維的兩個月裡，平均一天要畫出一幅以上的作品，究竟哪幾幅畫才是最後一天完成的，意義並不大，我們只能確定梵谷在七月的最後幾個星期，一直在畫他熟悉的麥田。畫中的麥田有時晴朗、有時陰雨，有時烏雲密布，有時群鴉亂飛，純粹就寫生創作的觀點來看，這和梵谷作畫當天的「氣候」比較有關係，和他的心情轉折不見得成正比。

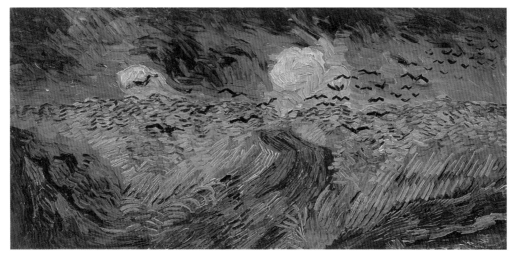

麥田烏鴉　　1890年7月
油彩‧畫布　50.5×103cm
荷蘭阿姆斯特丹　梵谷美術館

梵谷以凌厲的筆觸，畫下這幅山雨欲來之勢，天空藍的發黑，好像夜晚提前降臨。烏鴉受到驚擾，紛紛從田裡飛起，就連麥田都沒有平常那麼明亮燦黃，這比梵谷慣用的藍黃色調更加陰鬱深沉，感覺好像有什麼事要發生，彷彿在預告一位天才藝術家即將殞落，連天地都為之動容。

　　梵谷在死前最後一星期完成了這幅畫。不管他在當時是否已萌生了結生命的念頭，這無疑是梵谷筆觸最狂野，最讓人感到騷動不安的一幅畫。

　　那麼梵谷又為什麼自殺？當天的情況到底如何？梵谷在田野開槍自殺的時候，究竟是一時激動？還是萬念俱灰？又或者只想平靜了結一切？事發當時梵谷獨自在外，嚴格來說沒有人確切知道是怎麼一回事。

　　根據拉霧酒店女兒日後所寫的回憶錄，只知道梵谷在七月二十七日傍晚外出散步，結果很晚都沒有回來，拉霧夫婦有點擔心，過了很久終於看見梵谷拖著沉重腳步進門，他雙手摀著肚子，肩膀一高一低歪斜著，好像很痛苦的樣子，拉霧太太關切的問了幾句，梵谷無力說話，勉強上樓回到他租的小閣樓。

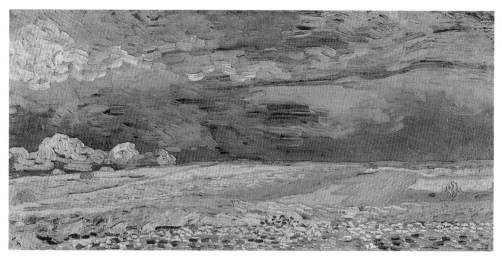

烏雲下的麥田　1890年7月
油彩·畫布　50×100.5cm
荷蘭阿姆斯特丹　梵谷美術館

鄉間的田野一時烏雲密布，這其實是相當壯觀的風景，因此梵谷不畏風雨，快速畫下大自然的奇景。

由於梵谷痛苦扭曲的表情太奇怪了，拉霧先生跟上去探個究竟，才知道梵谷開槍企圖自殺，連忙通知住在鄰近的嘉舍醫生過來，醫生檢查傷勢之後，發現不宜取出子彈，只能盡人事聽天命了。由於夜已深，嘉舍醫生向梵谷要西奧家的住址，梵谷不肯說，大概是不想再麻煩弟弟，醫生只好隔天聯絡西奧上班的地方，西奧馬上趕來，陪哥哥走完最後一程，梵谷在七月二十九日與世長辭，結束三十七歲的苦難人生。

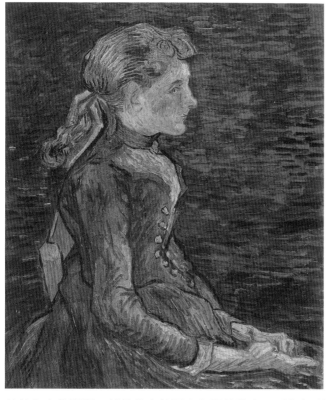

艾德琳‧拉霧　1890年6月
油彩‧畫布　67×55cm
私人收藏

梵谷在奧維期間，就是住在拉霧先生開的旅店，房租加膳食一天法郎三塊半。艾德琳是拉霧先生的女兒，畫中的她才十三歲，梵谷總共幫她畫了三張畫像，這張是其中最出色的，梵谷使用的背景顏色很深，不過那些橫向的平行筆觸，倒讓直立端坐的艾德琳從背景中清楚浮現。

艾德琳本人不太喜歡這些畫像，所以梵谷把畫給了西奧，艾德琳一定沒想到，她的畫像在1988年竟然在拍賣會上以美金一千五百萬元成交呢！

梵谷以往就經常彩繪金黃色的麥田，只不過此時他迷上法國畫家夏凡納的作品，從夏凡納正在進行的畫作〈藝術與自然之間〉，梵谷發覺畫面原來可以如此寬廣。

過去梵谷較常用的是90×70公分左右的長方形畫布，如今他開始嘗試100×50公分的長條形橫幅，這表示整個構圖安排都要調整過，因此梵谷以這種尺寸畫了十幾幅作品，這種畫幅比例很適合表現麥田的寬廣遼闊，這一系列陰、晴、雲、雨的麥田，主要就是梵谷以全新的視野畫面，來展現藝術與自然的和諧。

藝術與自然之間　1888～1891
夏凡納 Pierre Puvis De Chavannes　1824～1898

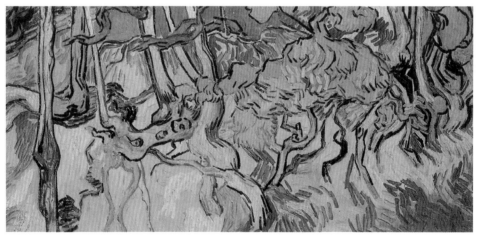

樹根與樹幹　1890年7月
油彩・畫布　50×100.5cm
荷蘭阿姆斯特丹　梵谷美術館

梵谷以寬達一百公分的畫幅，畫了一堆凌亂的樹根與樹幹，天下之大，為何此時放眼望去，淨是分不清、理還亂的盤根錯節呢？

⚙ 結尾

　　一直在考慮該用哪幾幅畫作替《從○開始圖解梵谷》做結尾，也替梵谷的一生畫下句點，梵谷三十七歲的人生已經夠曲折辛苦了，他的畫作又那麼強烈鮮明，讓人看了悸動不已，那麼我們可不可以用另一種角度，以安詳平靜的結局，來詮釋梵谷的一生呢？

　　年輕時看到〈麥田烏鴉〉這幅畫，總覺得梵谷死前是接近瘋狂絕望的邊緣，總以為他充滿悲憤，覺得這個世界不接納他，沒人懂得欣賞他的作品，於是他開槍結束自己的生命。然而經過幾年的歲月，等自己也走過梵谷的年紀，當了母親，有了不一樣的人生歷練，我的看法改變了。如果梵谷只是因為得不到認同，因為窮困潦倒就走上絕路，這樣的年輕人哪裡值得同情？在帶領大家欣賞梵谷畫作的同時，我絕不想傳達這樣的人生觀。

　　那麼梵谷在死前究竟發生什麼事，會讓他突然作此決定呢？五月剛到奧維的梵谷，重溫療養院沒有的自由生活，作畫的筆觸顯得輕快活潑，但七月梵谷卻決定放下畫筆告別人間，他心中一定轉過許多念頭。或許從梵谷這十個星期的生活和書信當中，多少可以看出一些端倪。

　　梵谷的生活重心一向擺在創作上，即使生活再苦，三餐再不濟，他都能十年如一日的勤奮作畫。唯一讓他中斷作畫的情況就是發病。二月底那次發作讓梵谷吃足苦頭，發病期持續了一個多月，直到四月才恢復過來，梵谷在六月寫給西奧，表示他雖然盡量努力，但依然平靜不下來，梵谷非常擔心自己再度發狂，還警告西奧萬一他再度發病，希望弟弟能原諒他。

男子頭像　1887年1～4月（巴黎期間）
荷蘭阿姆斯特丹　梵谷美術館

說來奇怪，梵谷不曾為西奧畫過任何一張肖像畫，或許因為西奧工作很忙，
沒有時間當梵谷的模特兒，或許他們在巴黎同住時，關係也非常緊張。不過
對照西奧的照片來看，梵谷這一張男子頭部的習作，畫的應該就是他最親愛
的弟弟西奧。

梵谷經過四、五次的發病，對發作的週期心裡也有數了，算一算從四月到現在，大約三個月一次的發病期又快到了，梵谷對這種疾病莫可奈何，這種害怕焦慮的心情是可以體會的。

但是梵谷寫給母親的信又是另一回事。他在最後一封家書中告訴母親：

「最近我覺得身體好多了，比起去年同一時期，我現在比較冷靜，腦海中永不止息的騷動好像也停了……為了健康著想，我會照您說的多到戶外走走，看看花園的生長……我現在心情真的很好，就是滿心想著繪畫。」

梵谷怕母親擔心，寫信總是報喜不報憂，不希望遠在荷蘭的母親擔心。這也是可以理解的。

支持梵谷作畫的動力，除了他本身的毅力和熱情，也要靠西奧的經濟援助才有辦法繼續下去。此刻西奧卻面臨事業上的危機，公司覺得西奧的業績很差，老是買些不賺錢的印象派作品，西奧考慮辭職另起爐灶，但萬事起頭難，往後恐怕不只梵谷的生活費沒著落，連西奧一家三口都要喝西北風。

梵谷為了此事特別趕去巴黎了解情況，回到奧維以後覺得特別悲傷，感覺威脅到西奧的那場風暴，也在壓迫著自己。梵谷害怕自己成為西奧的負擔，這種恐懼和哀傷有部分是源自愛護弟弟的心情。

這十年來他的生活開銷都靠弟弟買單，如今弟弟恐怕失去經濟能力，他累積那麼多畫作卻乏人問津，完全幫不上弟弟的忙。要是自己的畫作能像米勒的「晚鐘」一樣就好了。

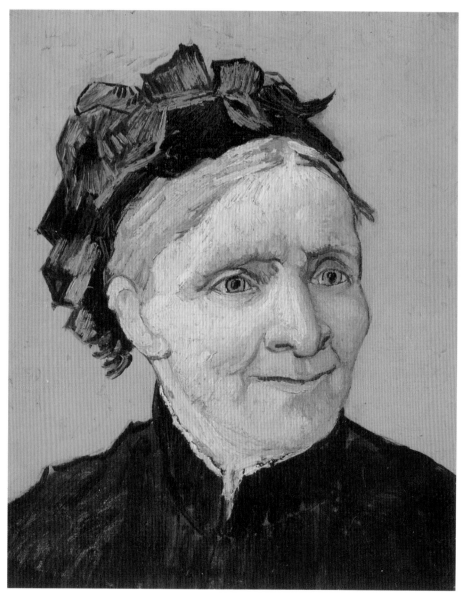

畫家的母親　1888年10月（亞耳期間）
油彩·畫布　40.5×32.5cm
美國帕莎迪那　諾頓西蒙美術館

梵谷最後一次寫信向母親報平安是7月10日，後來西奧的遺孀喬安娜四處收集梵谷的書信，準備集結出書，赫然發現梵谷的母親在這封信的信頭加注：最後一封來自奧維的信，讓人不禁為之鼻酸。

杜比尼花園　1890年6月中
油彩・畫布　50.7×50.7cm
荷蘭阿姆斯特丹　梵谷美術館

這幅畫的尺寸很奇怪，竟然是長寬齊整的正方形，梵谷因為一時畫布短缺，只好把餐巾
拿來作畫。如果西奧真的丟了工作，梵谷還能要求一個月150法郎的生活費嗎？往後他
還有餘力作畫嗎？

米勒是梵谷最崇拜的畫家之一，他在生前也是窮困潦倒，作品得不到認同，但是米勒死後的畫作價格竟然水漲船高，就在梵谷自殺的前一年，米勒的〈晚鐘〉在拍賣會場以五十多萬法郎成交，讓梵谷不禁對西奧感嘆，活著的藝術家一文不名，畫家死了作品才值錢。有沒有可能梵谷是在這些情況下，才決定以自己的死亡來解決問題呢？

　　七月就快結束，恐怖的發作期怕是隨時要開始了，然而梵谷知道親愛的弟弟此刻有太多問題要傷神，如何再讓他煩惱自己的事情？如果那些畫作多少能賣點錢，就能在此時幫西奧一點忙了，偏偏梵谷的畫作又沒有銷路，眼看經濟來源岌岌可危，梵谷除了擔心再也沒有餘力創作，對於自己完全幫不上忙，是否也會產生一些自責和無力感？

　　如果成名的代價需要死亡的成全，梵谷有沒有可能是在思前想後的情況下，斷然結束自己無藥可醫的夢魘與病痛，同時解決西奧的事業危機呢？對梵谷來說，如果不能再創作，他的人生也沒有意義了，死亡並不是終點，而是收割耕耘十年的成果。

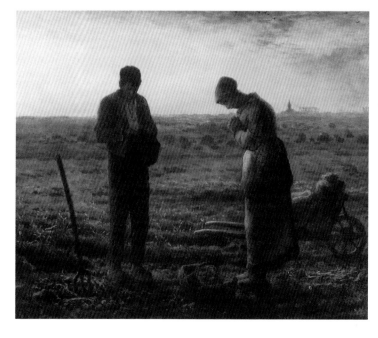

晚鐘　1857～1859
油彩・畫布　55×66cm
法國巴黎　奧賽美術館

米勒　1814～1875
Jean Francois Millet

梵谷死時，上衣口袋裝著一封沒有寄出的信，雖然不是遺書，但信中最後一段話，卻很像在和弟弟訣別：

　　親愛的弟弟，我要鄭重再告訴你一次，我一直都認為你不只是銷售柯洛作品的普通畫商。事實上你已經參與了我的創作過程，和我共同完成一些不朽的作品。

　　目前畫商正為已逝藝術家的作品和現存藝術家的作品，展開緊張的拉鋸，在這個緊要的關頭，這是我必須告訴你的一件事，至少是最主要的事。

　　至於我的作品，我正為此冒生命的風險，我的理性有大半奠基於此，那沒關係，但你不屬於現世的畫商行列，你仍可選擇你的立場，本著人性做出選擇，只是那又有什麼用呢？

　　在憂思中與你道別。

　　梵谷寫信的時候是否已下定決心，準備加入已逝藝術家的行列？

　　西奧在梵谷死後，寫信告訴住在荷蘭的母親，梵谷走得很安詳，臉上還帶著一絲微笑，他在梵谷臉上看到前所未有的平靜，西奧哀傷地表示，希望所有的苦難就此結束。或許西奧這麼說只是想安慰心碎的母親，但我願意如此相信。不管折磨梵谷的是身體或精神的病痛，如今都已經成為過去，梵谷確實以他的方式找到一生中不曾有過的安寧。

　　因此我想以米勒的〈晚鐘〉替本書作結，這是梵谷畫最先臨摹的作品。梵谷一生太不平靜了，就讓向晚的鐘聲悠揚傳遍麥田，撫平梵谷那騷動不安的靈魂吧！

memo

國家圖書館出版品預行編目（CIP）資料

從0開始圖解梵谷：以圖解的方式解讀後印象派大
師「梵谷」燃燒的靈魂／陳彬彬著. -- 二版. -- 臺
中市：晨星出版有限公司, 2021.07
面；　公分. --（Guide book；214）
ISBN 978-626-7009-29-1（平裝）

1. 梵谷（Van Gogh, Vincent, 1853-1890）
2. 畫家　3. 傳記　4. 畫論　5. 荷蘭

940.99472　　　　　　　　　　　　110010502

Guide Book 214

從0開始圖解梵谷
以圖解的方式解讀後印象派大師「梵谷」燃燒的靈魂

作者	陳彬彬
執行主編	莊雅琦
校對	王孟侃、莊雅琦
美術編輯	林姿秀
封面設計	王大可

線上讀者回函

創辦人	陳銘民
發行所	晨星出版有限公司
	407台中市西屯區工業30路1號1樓
	TEL：04-23595820　FAX：04-23550581
	E-mail：service-taipei@morningstar.com.tw
	http://star.morningstar.com.tw
	行政院新聞局局版台業字第2500號
法律顧問	陳思成律師
初版	西元2009年01月31日
二版	西元2021年07月31日

讀者服務專線	TEL：02-23672044／04-23595819#230
讀者傳真專線	FAX：02-23635741／04-23595493
讀者專用信箱	service@morningstar.com.tw
網路書店	http://www.morningstar.com.tw
郵政劃撥	15060393（知己圖書股份有限公司）

印刷	上好印刷股份有限公司

定價 350 元
（如書籍有缺頁或破損，請寄回更換）
ISBN：978-626-7009-29-1

Published by Morning Star Publshing Inc.
Printed in Taiwan
All rights reserved.